U0029226

我與「花藝」邂逅於某一次的展覽會。那些作品強烈震撼了我，讓我興起學習「花藝」的欲望。但是當時我年紀尚輕、精力充沛，還不懂得沉靜下來去感受與花共鳴，和投射性的感情。

直到我的心有了很大的改變後，我對待花的方式也開始有所不同。經過身心皆陷入僵局的經驗後，我不只對花的感覺不一樣，對植物本身的想法，也產生了很大的變化。我思考著：我在植物身上感覺到什麼了嗎？能把那樣的感覺投射到作品上嗎？我開始重視這樣的問題。於是漸漸地，覺得自己好像能更加簡單地思考與決定事物的重要性了。

面對植物成為我的工作，成為我的日常，觀察植物這件事也隨著時間而有所變化。人一旦有了欲望與自滿之心，就會生出「想做出奇怪的東西或讓人驚訝的東西」這種自以為是的念頭，很容易陷入過度利用花材與技巧的情況。其實「插花」是非常單純、簡單的事。即使只是一朵花，也能帶來十足的感動，傳達滿滿的想法。若這本書能成為讓讀者更單純地對待花的契機，那真是再好不過的事了。

Contents

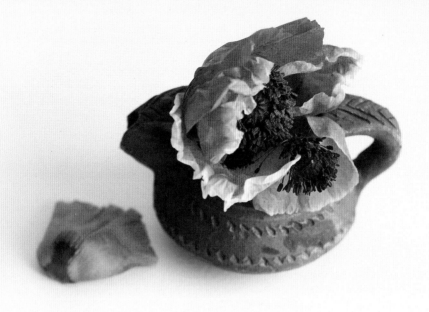

一 花 入 魂

回 到 初 心，
和 大 師 練 習 日 常 插 花

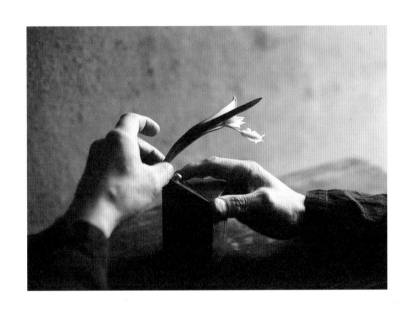

上 野 雄 次

花 い け の
器 と 色 と 光 で つ く る、季 節 の い け ば な
勘 ど こ ろ

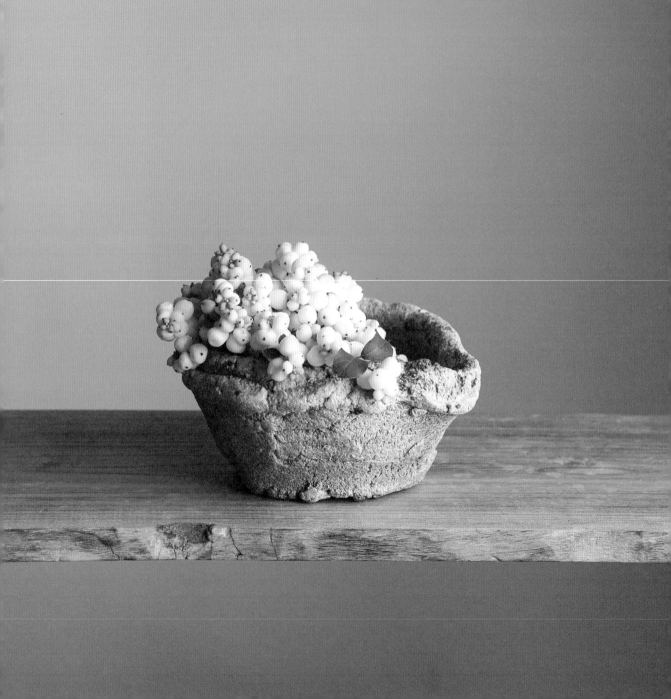

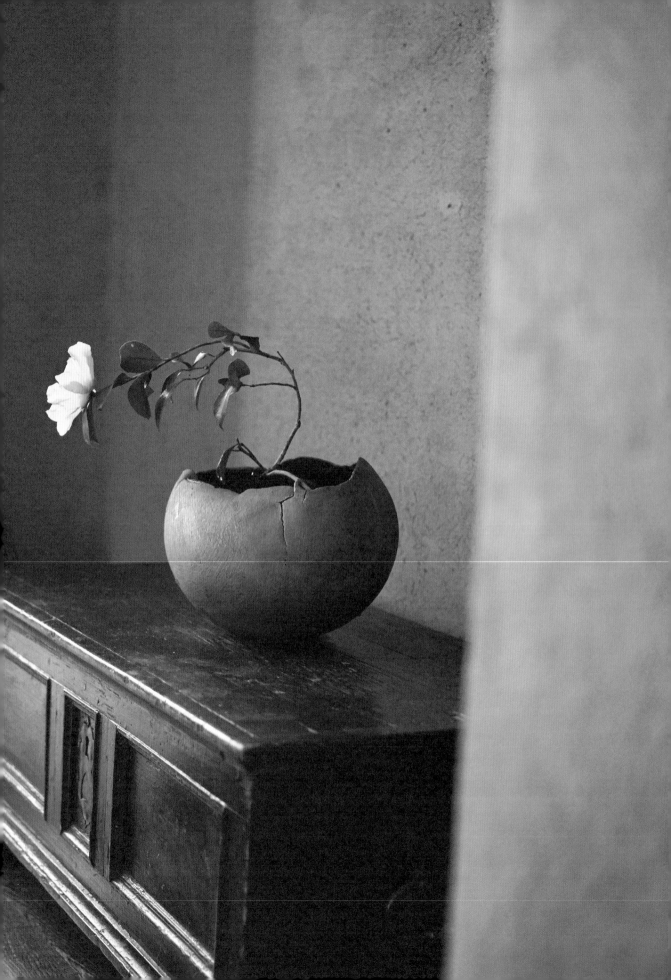

關於「花いけ」一詞

大約十五年前起，我開始實驗性地用「花いけ」（讀成hanaike），來做為讓植物成為創作的代名詞。這個詞在日語裡原本並沒有「插花的行為」的意思；在插花的世界裡，「花いけ」是「花器」的另一種說法。

當我想與世界上的插花者進行平行關係的交流時，不管是什麼樣的作品，現在都用英語「floral arrangements」這個詞彙來表示，但我覺得這個英語詞彙與我原本想傳達的意思，又有著相當大的差異，於是便開始使用「花いけ」這個詞，把原本是名詞的「花いけ」當作動詞，讓「花いけ」＝「插花行為」的概念，逐漸滲透到世人的想法裡。

我希望「花いけ」能成為世上插花人的共通語言「HANAIKE」。這個願望若能成真，那就太好了。

009 / 008

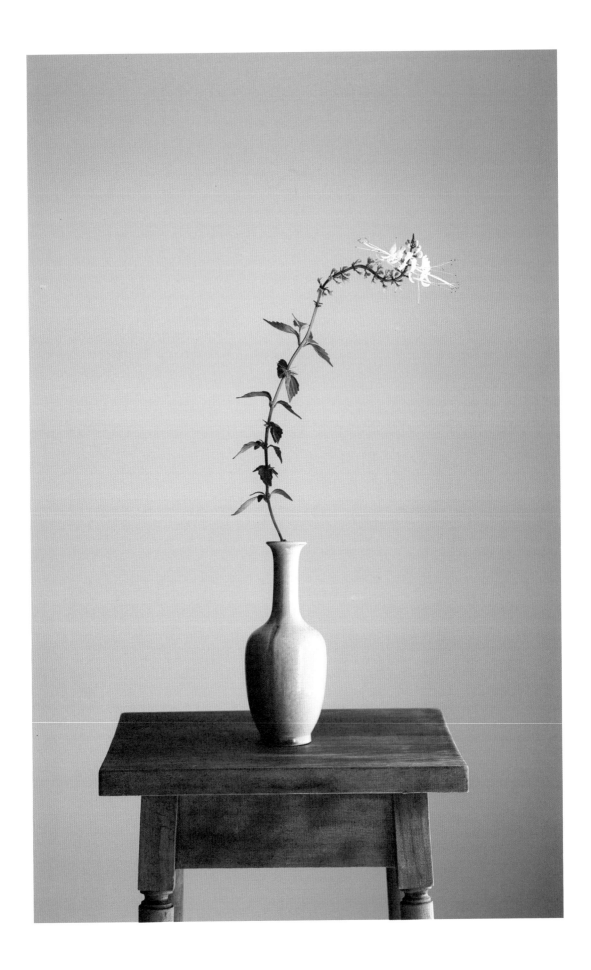

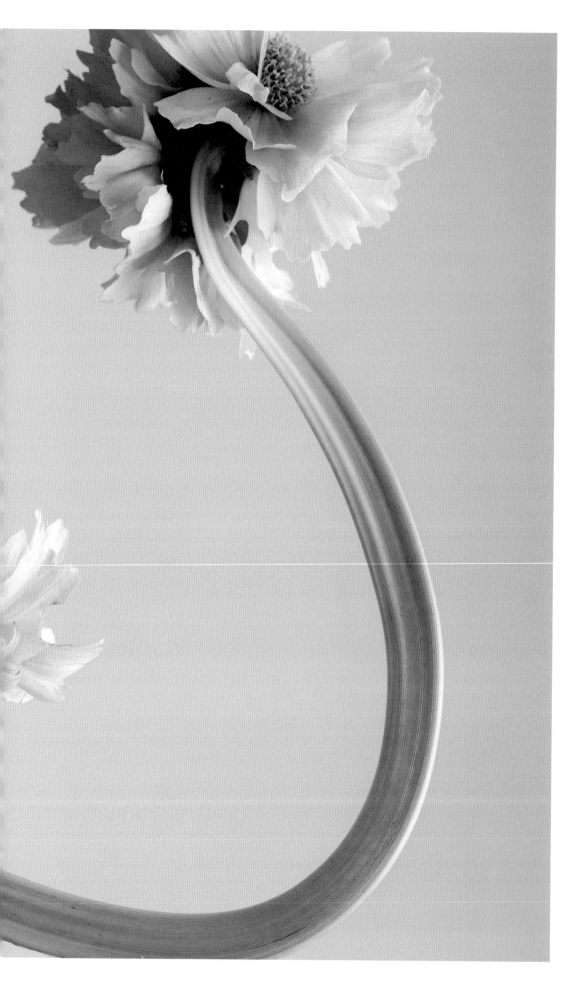

看著花／用一種花

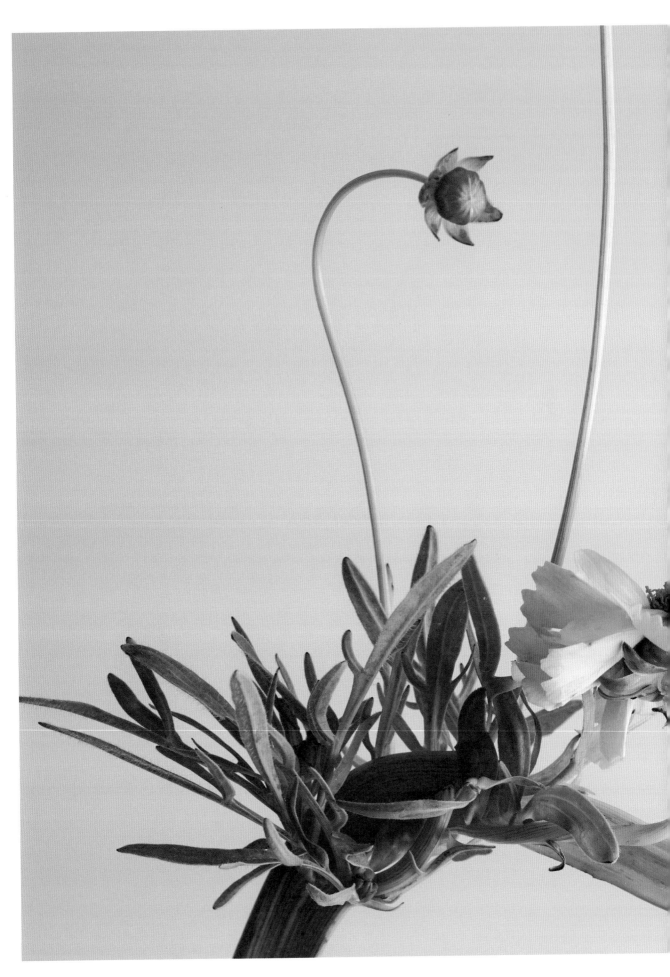

插花

當我開始學習插花時，曾被前輩告知「不要碰觸不知名的花」，因為在插花的世界裡，花的名字也是一種文化，了解花的名字與其生長的背景，是十分重要的事。我無意否定這個說法，但內心裡卻深刻地存在著「處理不知名的花並非壞事」的想法。了解花的成長環境與其形狀、名字的由來等等，對插花這件事來說，確實是重要的。可是，我認為本能地被花吸引、被花感動，與想插花的熱情，也是非常重要的。

因為要插花，所以想了解要插的花材與其生息地的自然環境，並在這個過程中與植物產生共鳴，進而對大自然生出敬意。我正是因為開始插花了，才明白這一點。因此，我認為遇到想了解的花、想學習的花，才是最重要的。

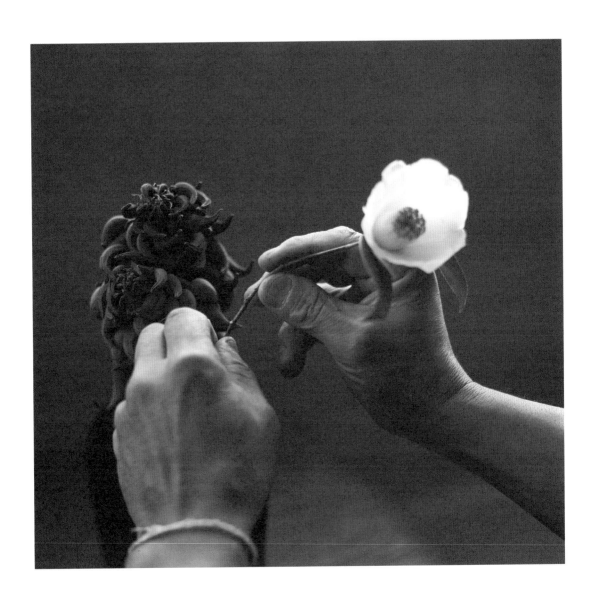

凝視——尋找觸動心弦的花

插花之前，必須與即將成為花藝作品的花材好好地對看一番。要開始插花之前，我一定會做的事情，就是從市場或花店帶回來的花材中，選出能夠觸動我心弦的花。對於還不是很熟悉插花之道的人來說，買回來的同樣品種、同樣顏色的十枝玫瑰，乍看之下好像枝枝相同吧？但是，藉著細心的凝視，誰都能從相似的數枝花中，發現其中的細微差異。

請認真凝看花的樣子，確認整枝花的莖、葉和整體的形狀。特別是在只插一種花的時候，為了獲得整體的平衡，就要再一次從正面仔細審視花，選出只讓自己心動，覺得「真有意思呀」、「好漂亮呀」的花。另外，雖然審慎地挑選了花，但在插花之後，有時也會出現「這個不對」的感覺。若出現那種感覺時也不必煩惱，只要再重選花就好了。

重選的時候，當然也是要再一次認真地面對花。千萬不要匆促決定要插的花，也不要覺得選花很麻煩。多認真地看幾次，與你有共鳴的花也會呼喚你的。

與花的距離

選好要使用的花後，把花拿在手上，先近距離檢查花朵的狀態，然後再拿遠，從一定的距離觀察花的模樣。這個動作非常重要，因為這不僅是為了確認花材的狀態，也在確認花器、擺設的位置及全體的平衡。

比如選擇了葉子繁茂的花，但將花拿在手上，透過距離觀察一番後，或許會覺得葉子的綠色過於搶眼，模糊了做為重點的花的存在感。於是，有了「稍微摘去幾片葉子吧」的想法，而能果斷地下手摘除。

像這樣，採取距離觀察過花，自己想表現與傳達的事，就會變得更加明確。

插花是如此，插枝葉時也是一樣，保持距離觀察即將被使用的花材，對花藝創作是非常有幫助的。插花的時候，我們總是只看到眼前的造型。但稍微保持一點距離觀看，才能更清楚看到枝葉花朵的整體模樣，也才能更好地整理枝與葉。

保留一點距離、冷靜地觀看，這是一種回頭檢視的動作。累積回頭檢視的經驗，與好的花藝息息相關。

對花的價值觀

插花時，不必拘泥於非使用花店販售的花不可。當然，一流栽種者栽培出來的花一定很漂亮，但除了花店外，我們的身邊、周圍還存在著很多花。以我而言，我會在花市買花，除了購買切花外，也會買花苗與盆栽植物。能成為花藝花材的東西很多，除了上述的以外，院子裡的花或路邊的野花草，也會成為我的花材。本書中的花材也包括了外來品種的劍葉金雞菊，我覺得只要能觸動心弦，任何花都能成為花材。

之前我去美國時，曾經被帶到加拿大一枝黃花群生的地方參訪。在日本，加拿大一枝黃花是以製造「麻煩」知名的外來種植物，但帶我去參訪加拿大一枝黃花群生地的美國人，卻對我說「這花很可愛吧」。雖然是會破壞本土種生育地的外來種植物，但在它的原生地卻被當作可愛的野花草。也就是說一種花被認為漂亮、可愛，深受看花的人的環境與想法影響。所以，請以你自己的價值觀，去選擇花吧！

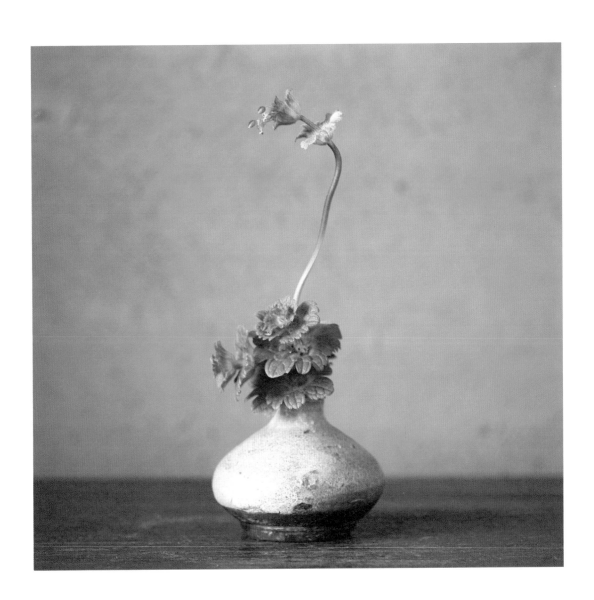

將花擬人化

花藝是自身的投射。精神好的時候，完成的作品生氣盎然，充滿活力；反之，情緒低落時完成的花藝則蔫蔫然，看起來無精打采。花藝能夠如此驚人地投射出一個人的內心，是因為人在創作花藝的過程中，不知不覺地將花擬人化了。在我眼中，百合、菊花、山茶花等等，都是很容易與人的姿態進行比擬的花。

據說自古以來人們摘取野外盛開的花朵，讓花成為自己之物，是始於佔有欲的行為；摘採來的花先是成為自己身上的裝飾物，後來也成為裝飾住處的擺件。這是把自己投射在美麗的花上，想要展現模擬美麗的花朵的行為吧！長久以來，人們就經常將花擬人化，把花比喻成自己或某個重要的人，這是藉花來表現自己想法的作為。可以說，藉由插花，更深刻理解自己與他人，與花藝的表現息息相關。

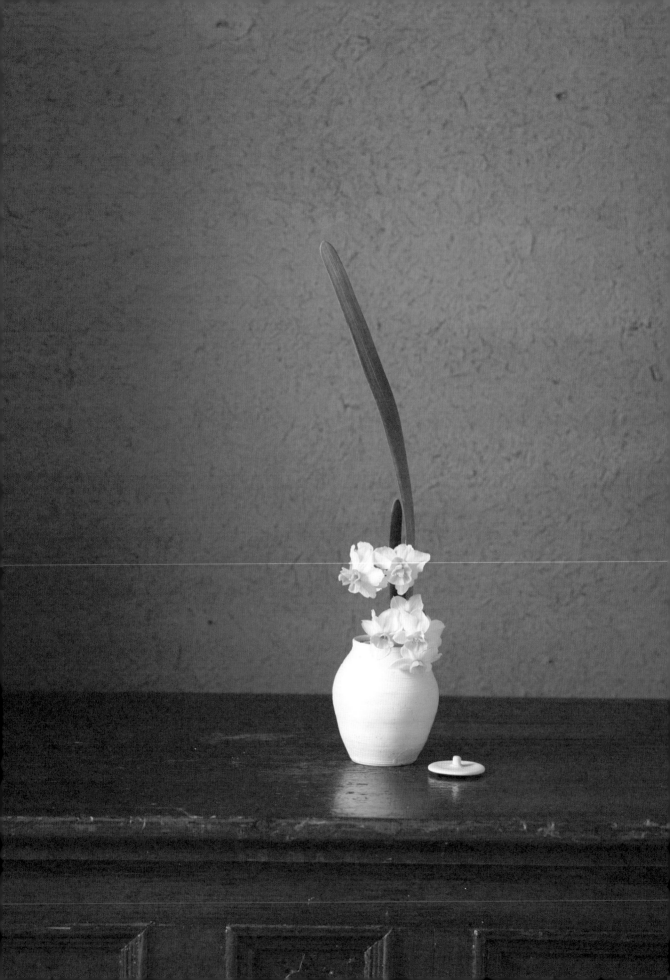

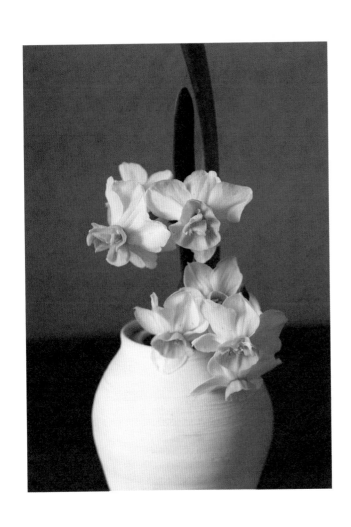

水仙

花材／學名　水仙／Narcissus tazetta subsp. chinensis

花　　器　青木亮／白瓷小壺

花　　期　冬～早春

從迎接新春的十二月到翌年的二月，水仙是這個季節常使用的插花花材。水仙常與細長的葉子一起擺插，這裡因為使用有小蓋子的花器，所以必須將葉子的長度控制在範圍內。往上伸長的葉子前面，是滿滿的盛開的花朵。水仙是繖形花序的植物，兩簇花上下銜接，下面的一簇花首微微低俯，上面的一簇昂首正面朝前。水仙的典雅氣質與花器細膩的質感，營造出可愛又端莊的樣貌。

山茶花

———

花材／學名　山茶花／Camellia
花　　　器　能登朝奈／琉璃／花器
花　　　期　冬～春

　　山茶花是妝點還帶著寒意的初春空氣的花朵。這一朵日本原生種、在院子裡綻放的山茶花，是我一看見就想拿來插的花。它的花體較大，易於擬人化，也是我喜歡它的理由之一。

　　這朵淡桃色的山茶花是院子裡山茶花樹開的花，接近花心的花瓣雖然有一點點受損了，但這也是這朵山茶花的迷人之處。為了展現山茶花的我見猶憐，我選擇使用典雅而獨特的琉璃花器。

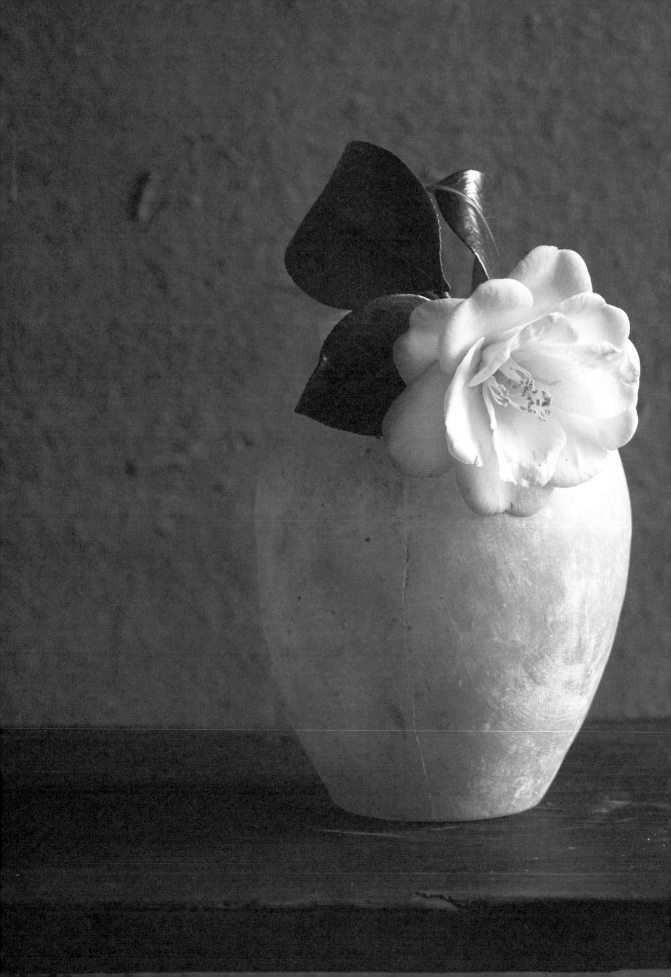

矮牽牛

花材／學名　矮牽牛〈黑真珠〉／Petunia

花　　器　安齊賢太／陶花器

花　　期　春～夏

只插一朵或一個種類的花時，似乎更能凸顯花的存在感，也更能明確傳遞想表達的事物與想法！

這裡插了一枝稀有的黑色重瓣矮牽牛花。由於選用的是種植在花盆裡的花，所以莖不是筆直向上伸長，反而另有一種趣味。為了更清楚表現這枝矮牽牛的姿態，我選擇了高花器，讓人感受到其生長的軌跡。

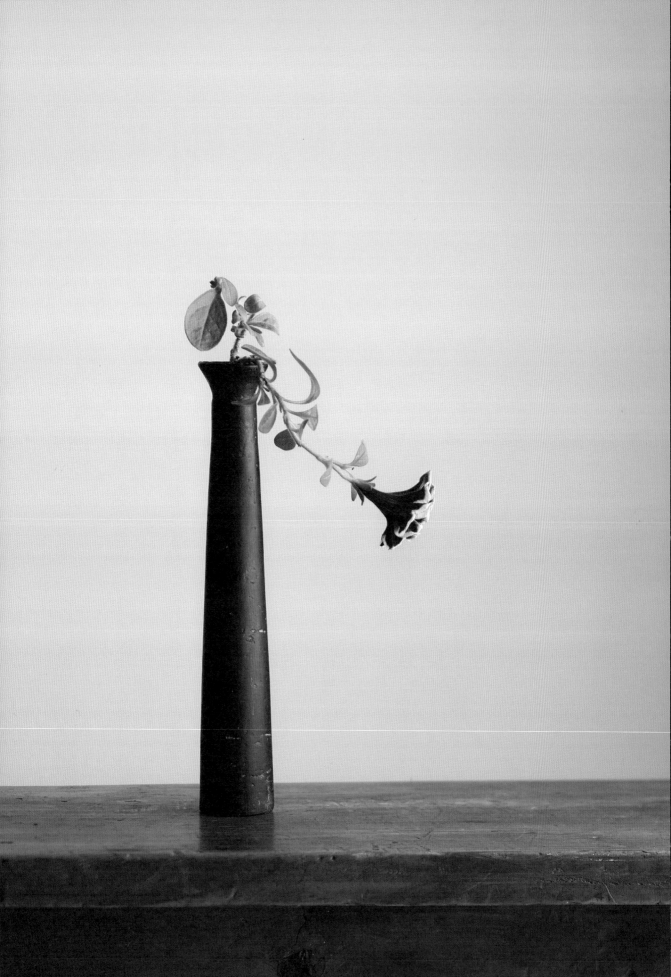

長萼石竹

花材／學名　長萼石竹／Dianthus longicalyx

花　　器　中國／古董／手作陶土器

花　　期　春～夏

長萼石竹的日文名字叫河原撫子，是日本女性的代名詞，也是廣受日本人喜愛的花草之一。這枝長萼石竹的莖沒有筆直往上，而是稍微向右傾斜往上伸展的姿態，當它被插置在看起來很有溫度的花器中，長萼石竹的纖細與直率可愛，便被強調出來了。因為使用的是寬口的花器，所以採用「一文字」的技巧固定在花器中。

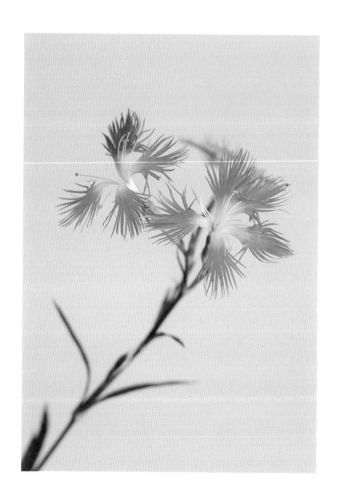

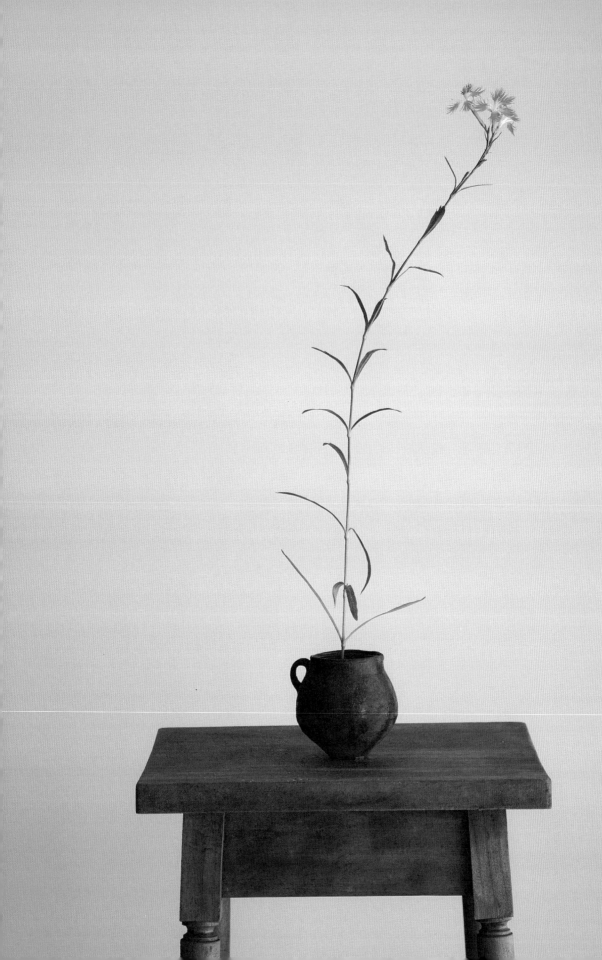

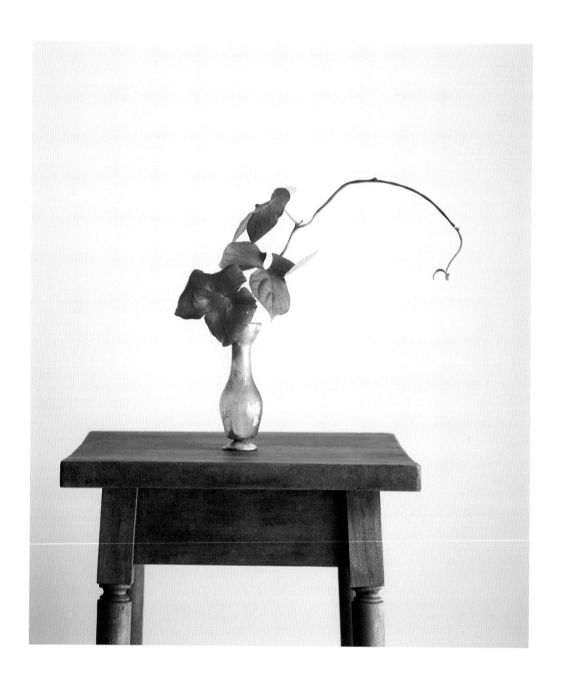

變色牽牛

花材／學名　　變色牽牛／Ipomoea indica

花　　器　　古董／羅馬琉璃瓶

花　　期　　夏

變色牽牛是帶著夏天氣息的花，也是大家都很熟悉的花之一。

這朵變色牽牛的花首方向，與舒展的葉與藤蔓呈現相反姿態，讓這個花藝作品流露出害羞與哀傷的氛圍。從不同的角度觀賞花和綠中帶藍的花器時，可以看到色彩的漸層變化，製造出來的反差性讓這個花藝看起來特別美。

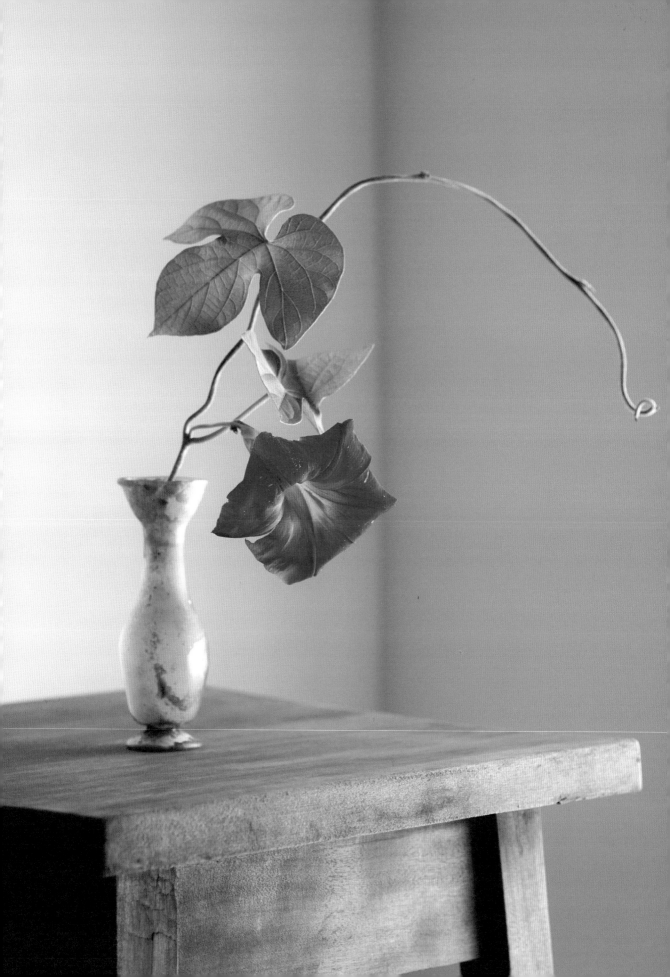

姬小百合

花材／學名	姬小百合／Lilium rubellum
花　　器	古董／越南／綠釉小口壺
花　　期	初夏

　　姬小百合也被稱為「乙女百合」，後者更常被使用。不過，在原生地普遍還是被稱為姬小百合。姬小百合的個子不高，大約只有五十公分左右，看起來嬌小而楚楚可憐。

　　為了凸顯這枝姬小百合纖弱的氣質，我把花莖從小口壺的口部插入，讓莖直立。配合花首低頭的模樣，讓葉子也往下彎。柔軟的莖的自然曲線、俯看般的花首的重量感，和小型花器所形成的不平衡感，讓人聯想到在山野裡開放的花。

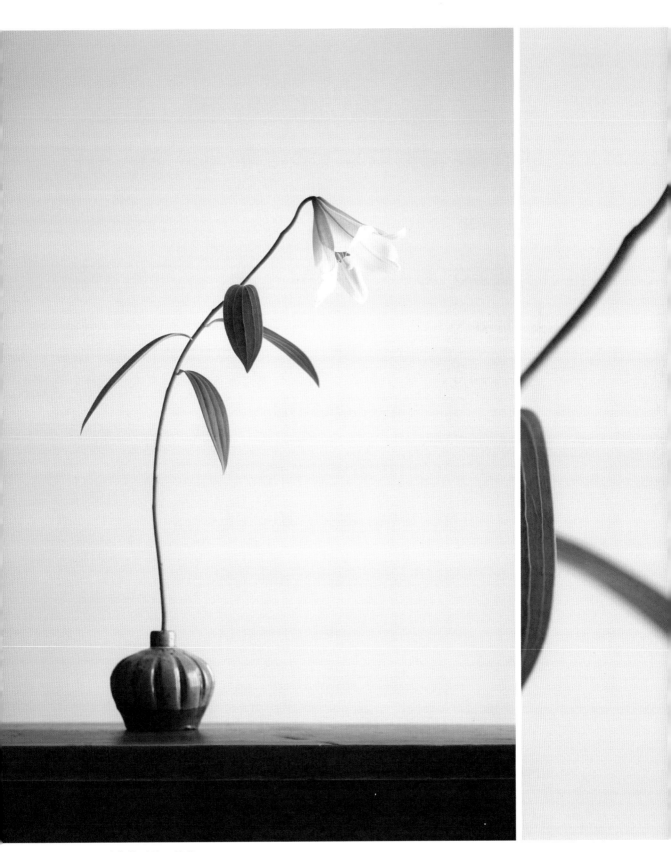

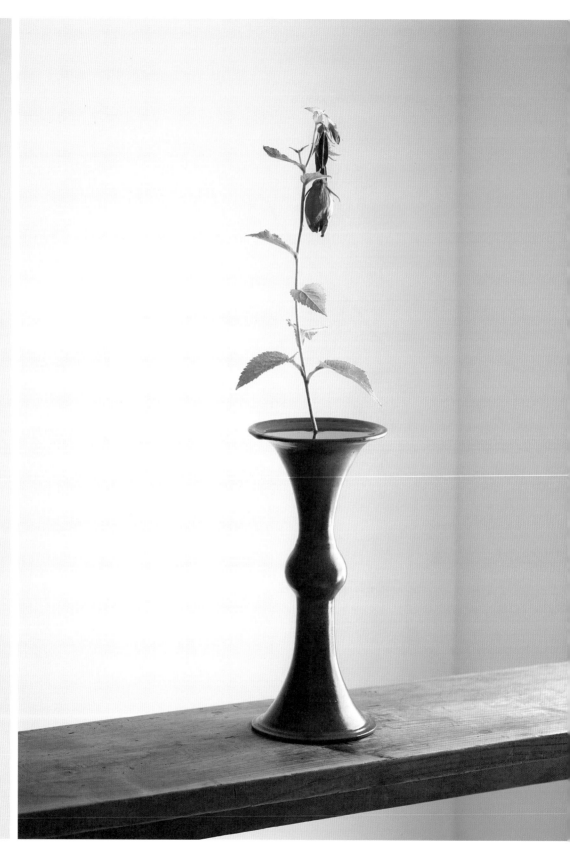

紫斑風鈴草

————

花材／學名　紫斑風鈴草／Campanula
花　　器　生形由香／陶／花器
花　　期　初夏

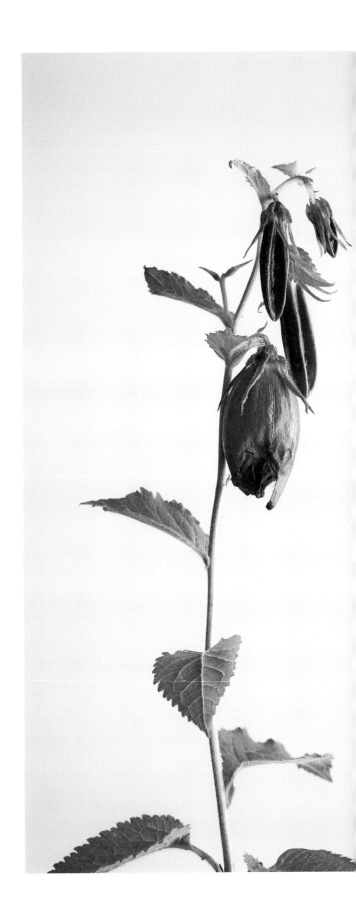

　　生長於初夏的紫斑風鈴草，是廣為人知、很受喜愛的山間野草花。在村落、鄉間等有人煙的地方，經常可以見到紫斑風鈴草。

　　紫斑風鈴草的日文名字是「螢袋」。以前小孩子會把螢火蟲放進紫斑風鈴草裡玩，所以得名。這裡我所選用的紫斑風鈴草是花圃培育的園藝種，深青紫色的花眩目迷人。這枝花在同色系的花器中筆直往上伸長的姿態，表現出夏季野草花的尊貴氣質。為了幫助纖細的花莖能傲然地立於寬口花器中，我使用了「一文字」的插花技巧。

黃金鬼百合

花材／學名　黃金鬼百合／Lilium leichtlinii var.tigrinum

花　　器　作者不明／韓國／白瓷／花器

花　　期　夏

黃金鬼百合生長在氣溫比較低的涼爽草原區域，其特徵是花瓣上有斑點與花瓣強度彎曲。這枝黃金鬼百合的莖從根部直往上生長，卻在接近花脖子的地方突然彎曲往下垂。這樣的變化，加上根部附近枯萎的葉子，完全展現了黃金鬼百合佇立在草原上的真實模樣。

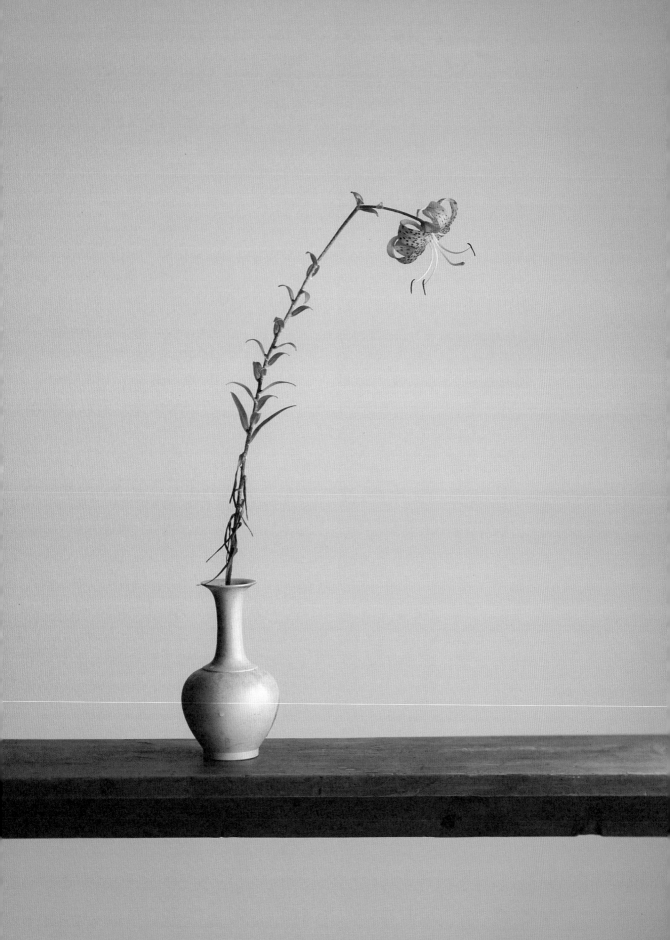

朝鮮花楸

————

花材／學名	朝鮮花楸／Sorbus commixta
花　　器	古董／唐津陶器／清酒瓶
花　　期	秋～冬

　　有著紅色果實與紅色葉子的朝鮮花楸，本身就帶著滿滿的秋天氣息。朝鮮花楸的枝較粗大，是妝點秋天時常用的花材。朝鮮花楸的日文名字是ナナカマド（譯注：讀音nanakamado），漢字寫成「七竈」，有「在灶內燒七次也燃燒不起來」的意思，表示朝鮮花楸有著極為強大的韌力。不過，事實上朝鮮花楸是很容易燃燒起來的，所以「七竈」或許另有別意。因為密集生長在枝上的果實是這件花藝作品的主角，所以我讓枝像要一躍而出般的插在花器中，紅色的果實因此顯得特別生動。這裡選用了可以襯托紅色果實的低調黑色花器。

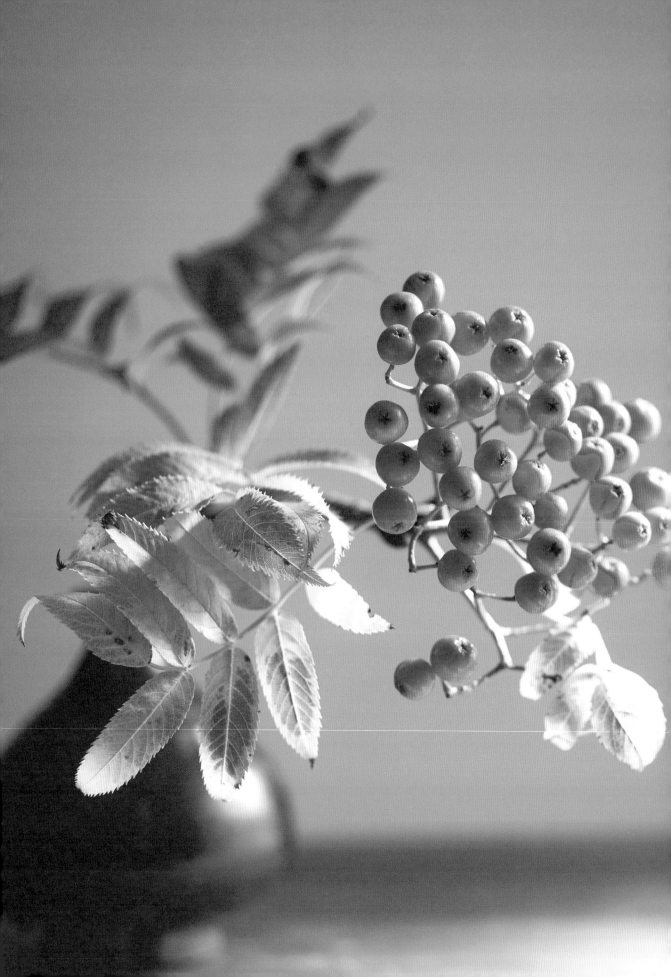

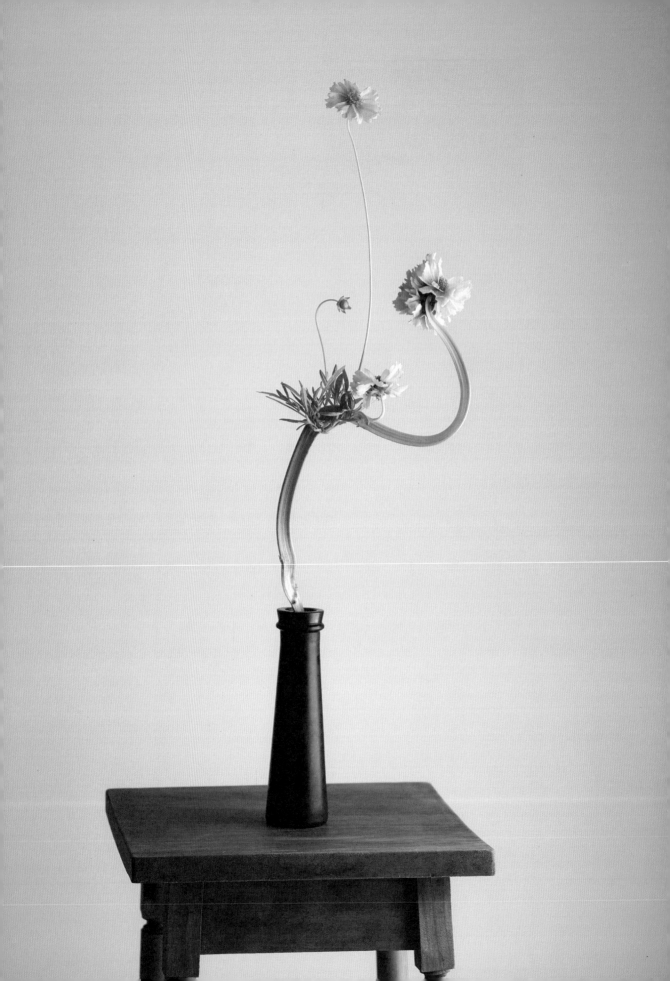

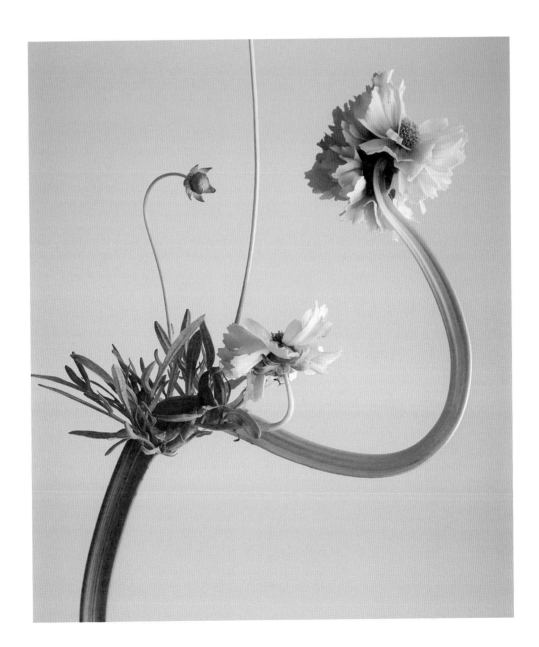

劍葉金雞菊

花材／學名　劍葉金雞菊／Coreopsis lanceolata

花　　　器　古董／法國／松露瓶

花　　　期　春～夏

對日本來說，劍葉金雞菊是外來種植物，無禮地搶奪了日本原生種的生長地，因此被視為是必須剷除的植物。我在住家附近的河川地摘下這枝劍葉金雞菊，莖部已經有很明顯的乾燥痕跡了。

因為乾燥而扁化的莖，彎曲的模樣非常獨特，從正面觀賞這個花藝作品時，花好像面朝後方。

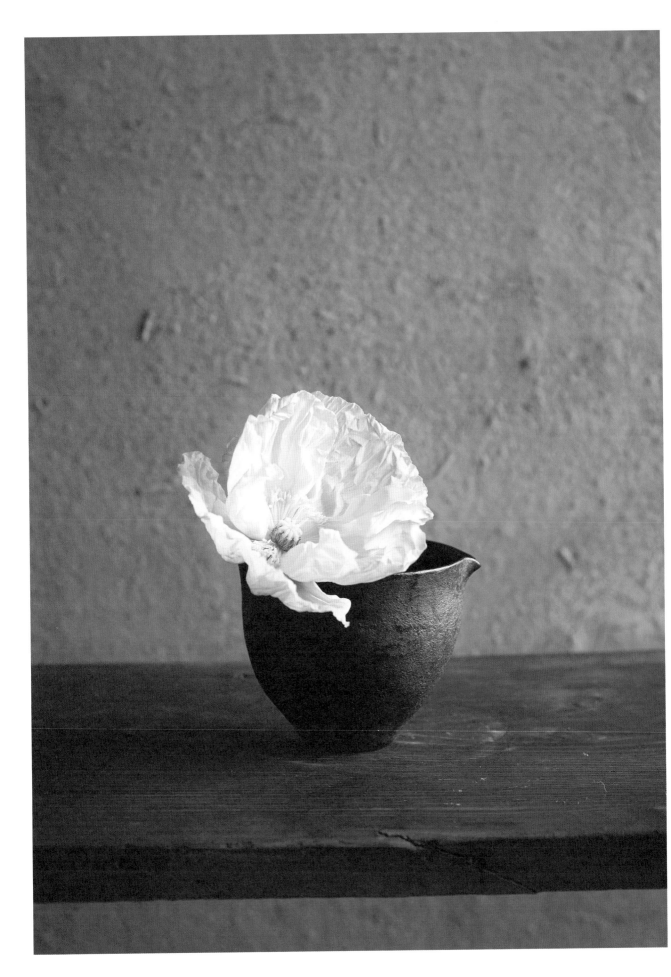

植物有向光性

植物有向光生長的特性。為了進行生長時不可或缺的光合作用，花與莖會自然追著光的方向生長。也就是說，植物會朝著太陽伸展，即使是在陰暗處的植物也一樣。

意識到光的方向性，並且把這個方向性融入花藝作品，總是讓人身心愉悅。因為這是符合自然規律的創作，所以不會產生違和感。不少花藝創作以「不追求意義的插花法」來表現花材的自然姿態，但是「配合植物生態的花藝」，才是真正自然的展現吧！

進行花藝創作時，試著清楚思考光線從哪裡來、陽光在哪裡，再動手插花吧！

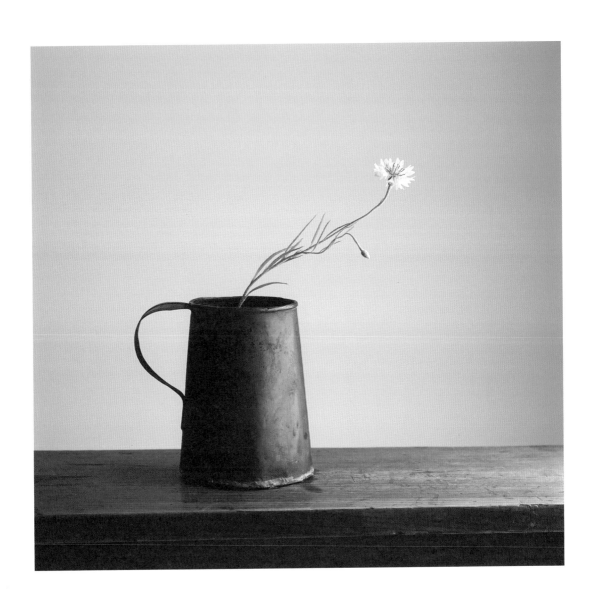

壁龕間的光線與位置

三面有牆的壁龕空間，孕育了日本花藝的獨特表現。放置在壁龕的花藝作品中，「本勝手」（譯注：左側長右側短的花型）的採光來自左側，「逆勝手」（譯注：右側長左側短的花型）的採光來自右側。壁龕中的花藝作品一般不是從左側採光，就是從右側採光，而觀賞壁龕中的花時，則是從正面觀賞；賞花的視線是來自坐在榻榻米上看花的高度，不是站著觀賞的高度。從哪裡看花，也是花藝的重點。

即使不能在壁龕內插花，也必須考慮到人是從哪裡看花的，用實際的視線去插花。

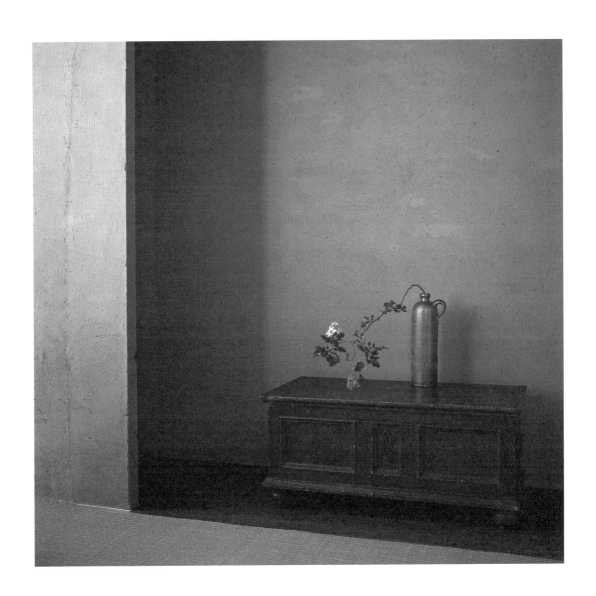

背光

並非所有花藝作品中的花都必須迎向光。有些時候為了展示想表現的、想讓人看到不一樣的花藝形式，而違反向光的法則也是無可厚非的。以人的心情來做比喻，當你心情鬱悶時，自然而然就想避開明亮的光，花藝上的表現也一樣。

迎向光亮是一種坦率而容易理解的自然感表現方法。

因此當花朵朝向光源的反方向時，花的表情就顯得孤獨而倔強，最能表現出內向而憂鬱的氛圍與抗拒的心態。

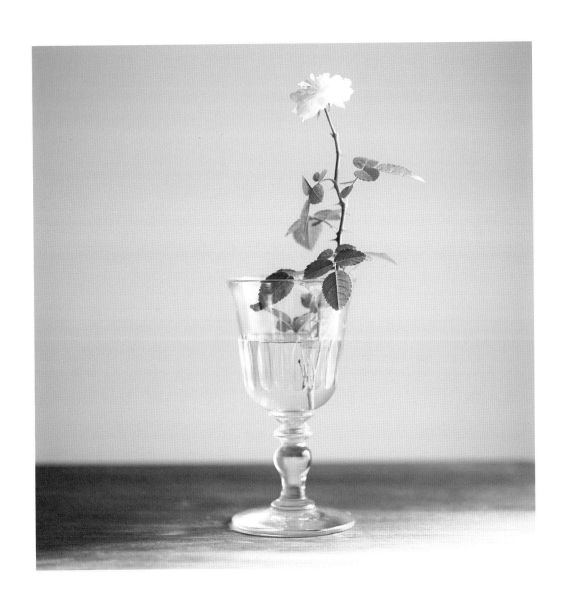

光的表演

在自然界裡，光進入的方式基本上是由上而下，也就是陽光。光來自天上，這是人類的基本認知。但在現代建築物裡，光不見得是陽光，而是照明設備，也就是燈光，這是人類可以控制的東西。

就像在舞台上面的演出般，燈光也是舞台演出的一部分。例如：光源來自上方的舞台光像耀眼的太陽般，能夠有效凸顯物體；而來自下方的光可以藉由搖動物體，強化其存在感。人類可以依自己的意識，利用這種上下光的使用方法，製造出完全相反的效果。以音樂舞台劇《變身怪醫》為例，當一個人扮演兩個角色時，打在好人傑寇博士身上的光源是由上而下，而打在惡人海德身上的光則是由下而上，即使不靠演員的演技，只靠燈光的表現，也能呈現好人與惡人人格上的差異。透過這樣的光的表演，就能夠傳達日常中不可能達成的表現。在水面或下面放置鏡子，反射來自上方的光的獨特表現方式，也是一種光的表演。

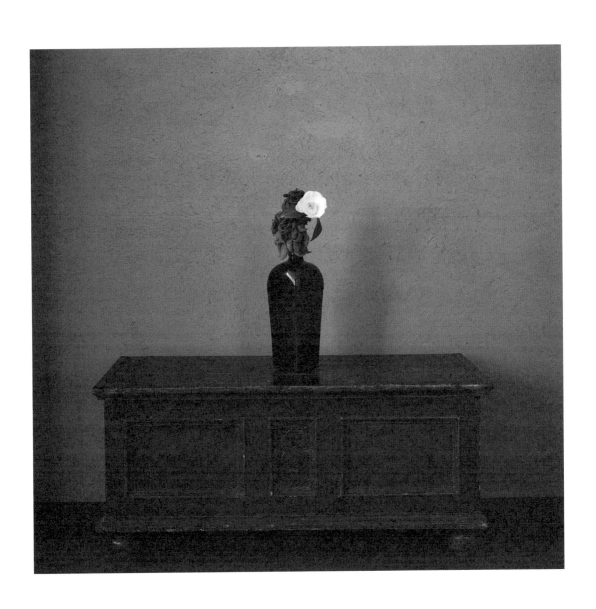

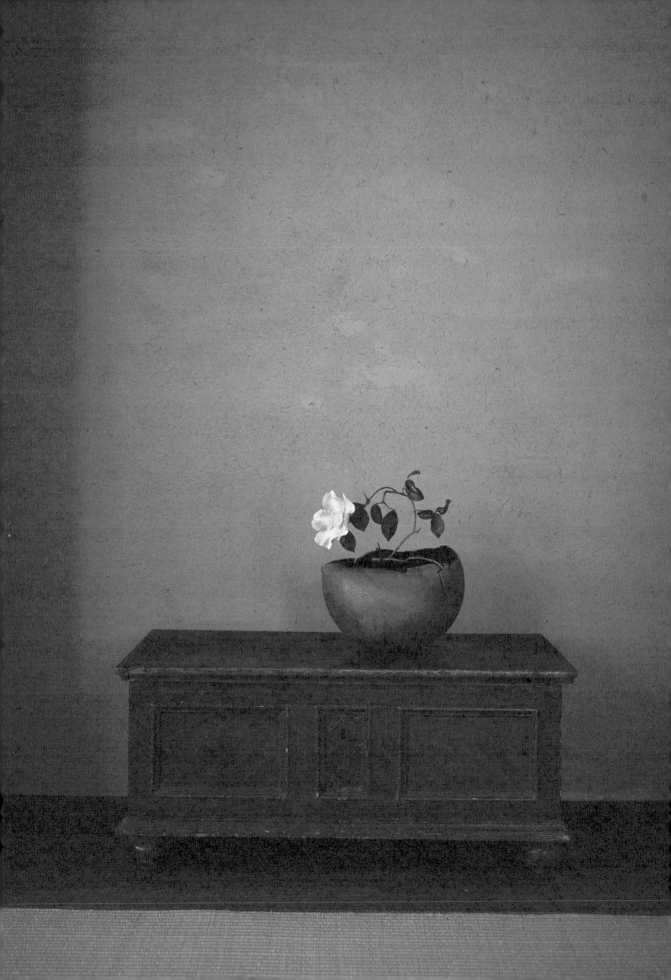

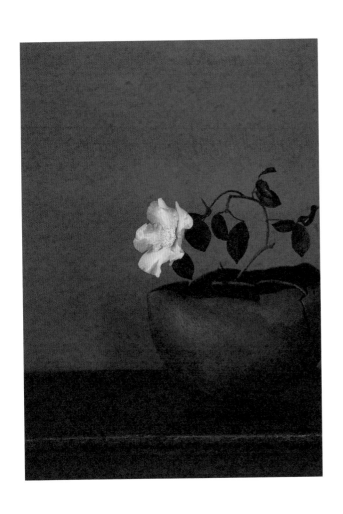

茶梅

花材／學名　茶梅／Camellia sasanqua

花　　　器　西川聰／陶／花器

花　　　期　冬～春

茶梅的開花期比山茶花早。和山茶花一樣，茶梅也是我喜歡的花，這是一枝少見的單瓣茶梅。一看到茶梅，我就會想起小時候熟悉的童謠〈篝火〉（たき火）。和華麗的重瓣花比起來，單瓣的花給人保守的印象，但也讓人一眼便看到認真地迎著光的花芯。我把茶梅的枝穿過花器邊緣的缺口，讓茶梅有如被壓住的彈簧般，固定在花器中。

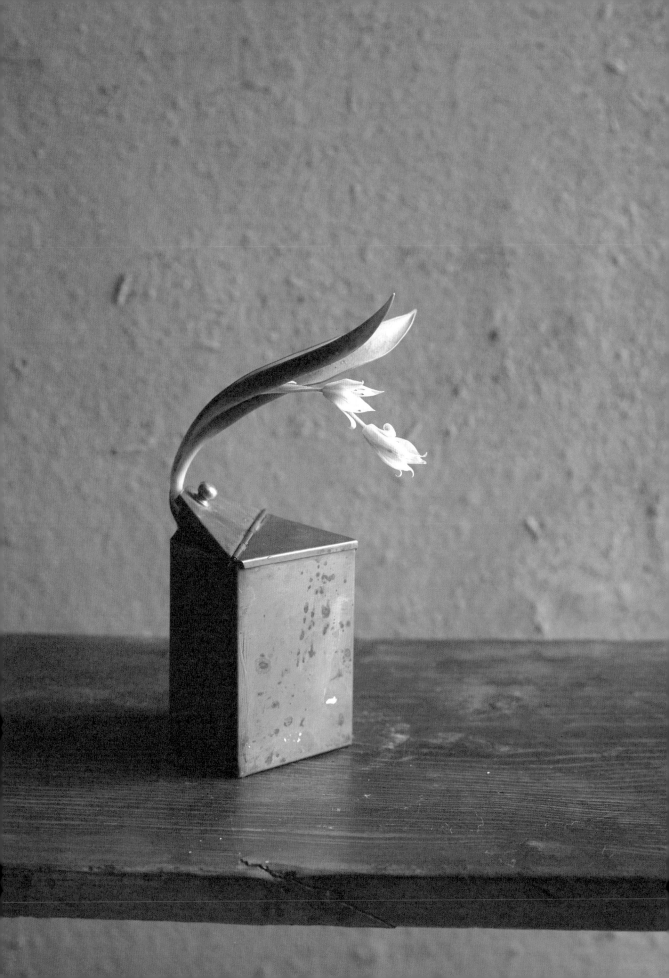

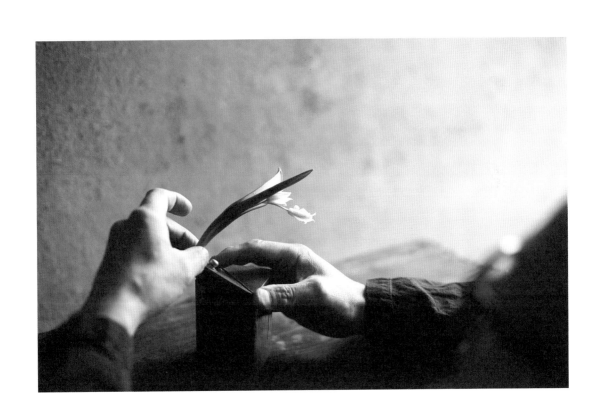

晚鬱金香

花材／學名　晚鬱金香／Tulipa tarda

花　器　古董／銅／火罐

花　期　春

鬱金香即使在開花之後，仍然有向光的特性。這兩朵被稱為小型晚鬱金香的花相依相偎著。它們在昏暗的空間中虛幻地追求光的模樣，看起來特別迷人。這裡使用的花器是古老的火罐。插入花後，用火罐的蓋子固定花莖。

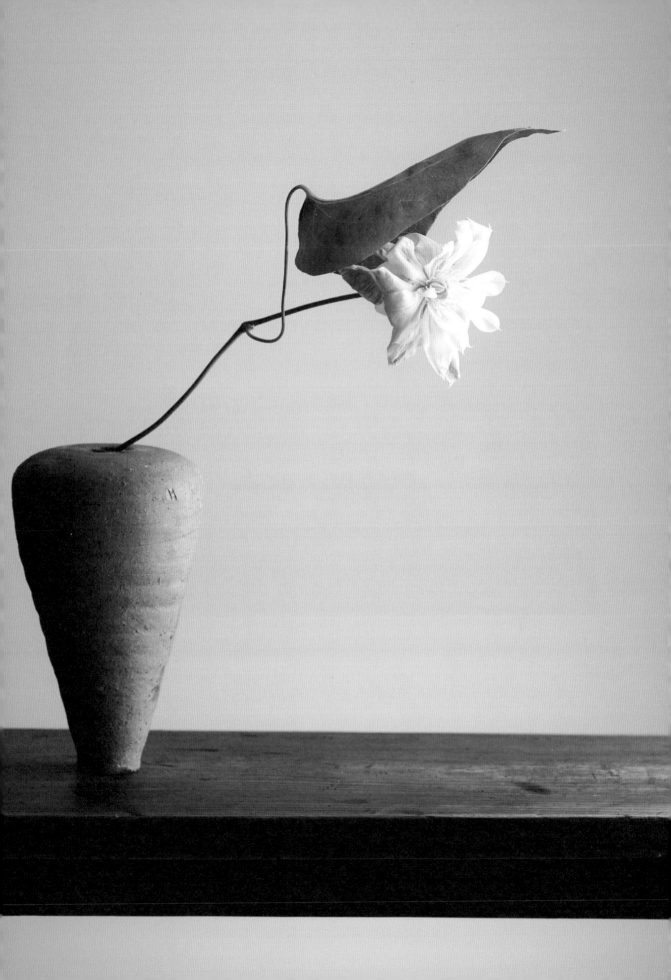

鐵線蓮
「愛丁堡公爵夫人」

————

花材／學名　鐵線蓮「愛丁堡公爵夫人」／
　　　　　　Clematis Duchess of Edinburgh

花　　器　古董／中國／炻器

花　　期　春～夏

　　我非常喜歡鐵線蓮「愛丁堡公爵
夫人」。這個花藝作品用的是盆栽培
育出來的花。

　　花確實是迎著光，但葉子卻是背
面朝上。從植物原本的向光性來說，
這是不可能的狀況，但是，這個姿態
強調出葉子被花吸引的表情。

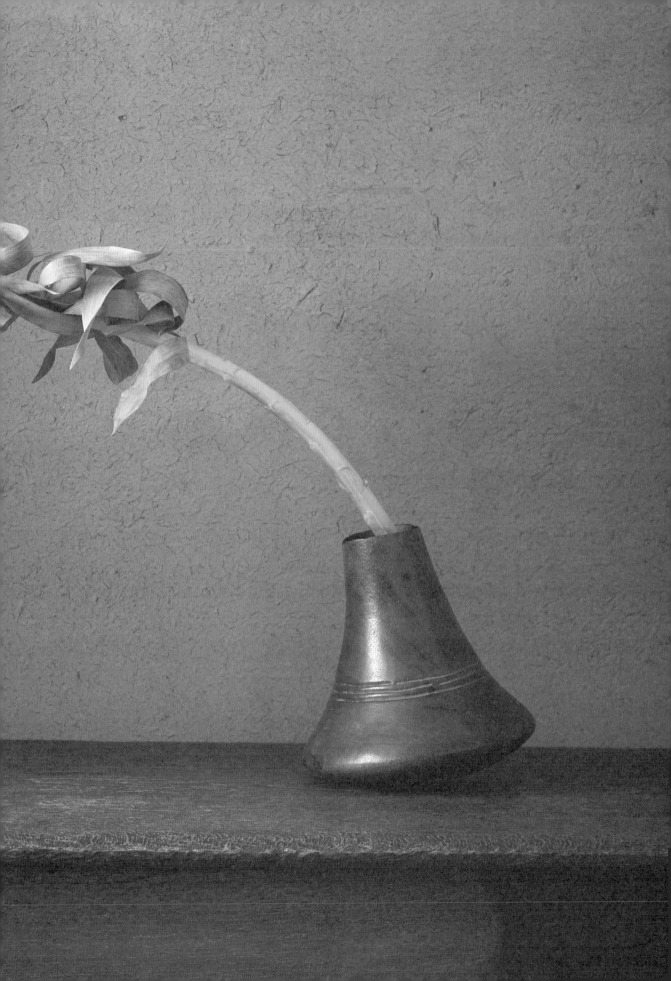

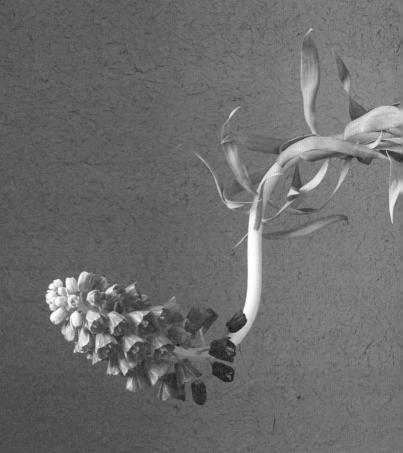

貝母屬

———

花材／學名　　貝母屬／Fritillaria
花　　器　　古董／烏干達／奶鍋
花　　期　　春

　　貝母百合與黑百合等花,被分
類為貝母屬。這裡使用的花也是貝
母屬的花,小吊鐘狀的貝母屬花緊
密排列的模樣,與貝母百合、黑百
合所散發出來的趣味有所不同。

　　為了確切追求光線而移動的
莖看起來像要倒了一樣,模樣非常
有趣,於是我選擇一個可以插出這
種趣味的花器。這個花器與花同色
系,強調出莖的動態,也集中對花
的注視度。

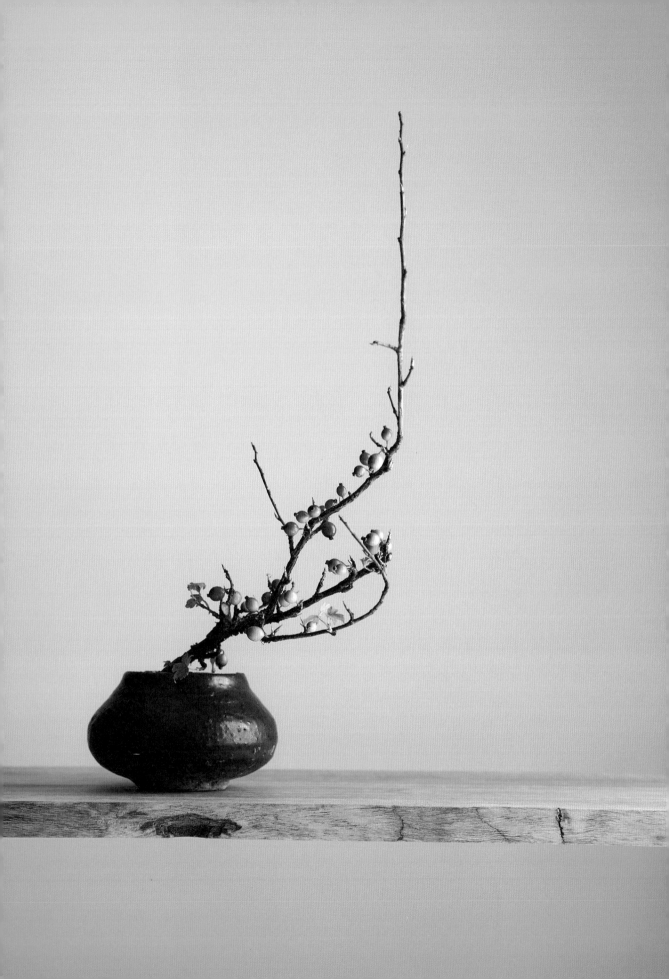

簇花茶藨子

花材／學名　簇花茶藨子／Ribes fasciculatum

花　　器　韓國／黑釉／塩筍壺*

花　　期　秋

在秋天開始變色的簇花茶藨子是醋栗科家族的植物，和可以食用、屬於薔薇科的「山楂」是不同的。

這枝簇花茶藨子的細枝上附著緊密排列的小果實，枝先是朝著光線來源的方向橫向延伸，然後筆直向上。沐浴在光中的小果實，色澤會隨著光線的變化而改變，所以將細枝插入花器時，要特別留意一下光的方向。

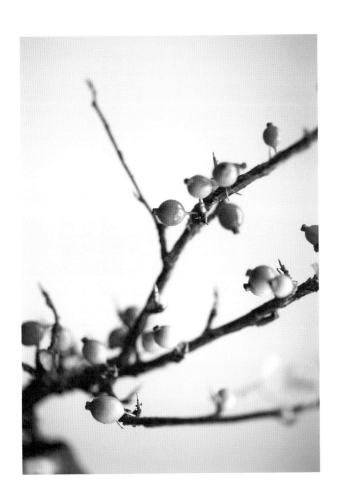

*譯注：腹寬口窄的壺罐。在韓國原是放塩與味噌或醬料的罐子，傳入日本後也被當成茶碗或香爐。

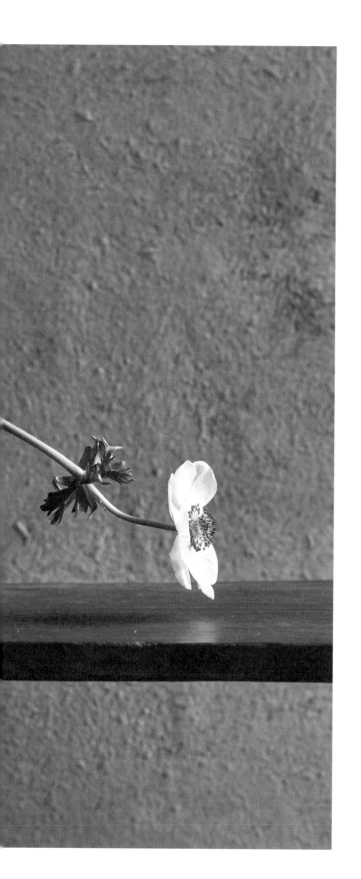

歐洲銀蓮花

———

花材／學名　　歐洲銀蓮花／Anemone coronaria
花　　　器　　熊谷幸治／陶／花器
花　　　期　　冬〜春

　　歐洲銀蓮花即使在切花的狀態下，花瓣也會因為光與溫度的影響，而出現開闔的現象，完全展現了對光戀慕的姿態。

　　這枝歐洲銀蓮花的花瓣是白色的，但花蕊與花器是黑色的同色系色調，造型上非常有美感。

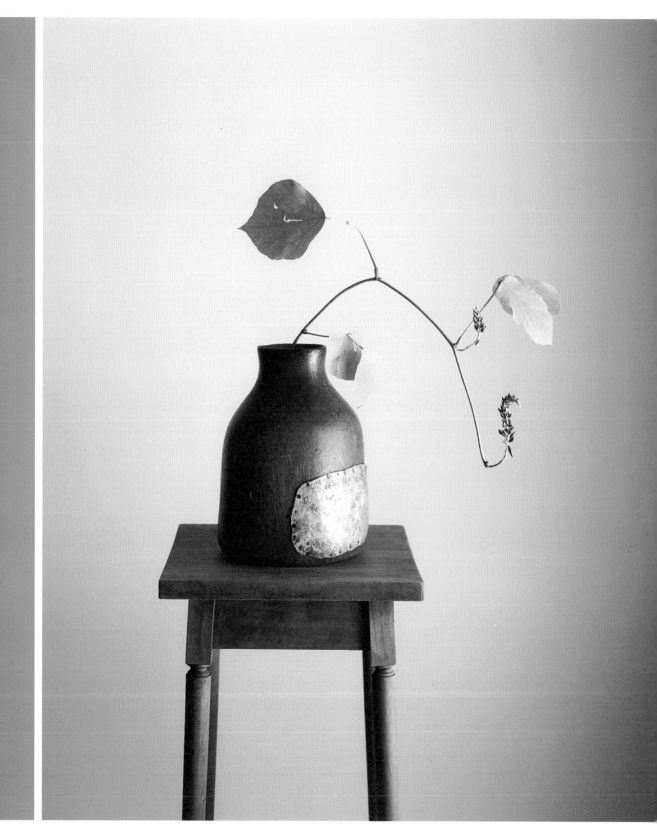

葛

花材／學名　　**葛**／Pueraria montana var. lobata

花　　器　　**古董／烏干達／奶鍋**

花　　期　　**夏**

　　插了一枝俗稱「雞齊根」的葛
花。葛一直被視為雜草，它的根部可
以做為藥用，也可以拿來食用，開出
來的紫藍色花有著獨特的風情。

　　好像為了展現生命力般，葛花的
莖從下垂的彎曲處突然一百八十度地
反轉往上挺立而生，讓人不得不感到
驚奇。花確實地迎向光線而生，卻有
一片葉子向左翻轉了。這枝葛有不同
於一般植物的生長模式，表現了野生
植物的強韌。

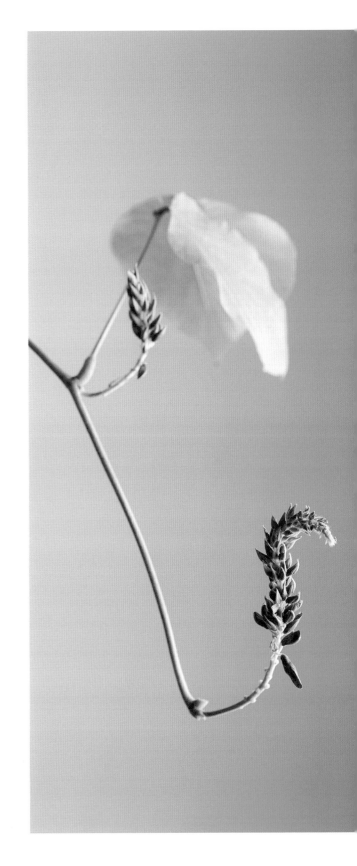

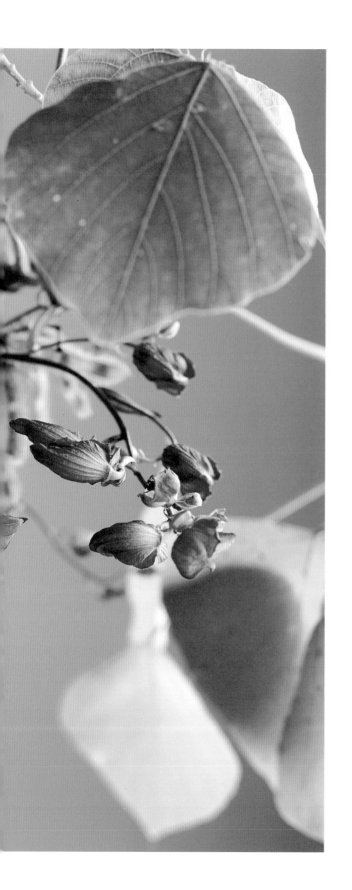

鳥頭屬、葛

花材／學名　　鳥頭屬、葛／
Aconitum、Pueraria montana var. lobata

花　　　器　青木亮／陶／黑釉壺

花　　　期　夏

　　我把一枝花已經謝了正要結實的葛，和雖然漂亮卻有毒的鳥頭屬的花插在一起。

　　葛是藤本植物，有攀緣其他植物而生的特性。這枝葛攀附在盛開的鳥頭屬成長的姿態，完整表現了葛在大自然中的模樣。摘去葛茂盛生長的部分葉子後，鳥頭屬花的表情看起來更美。這裡使用的花器是中國的陶壺，因為壺口較寬，所以利用了一文字的插花技巧來固定花材。

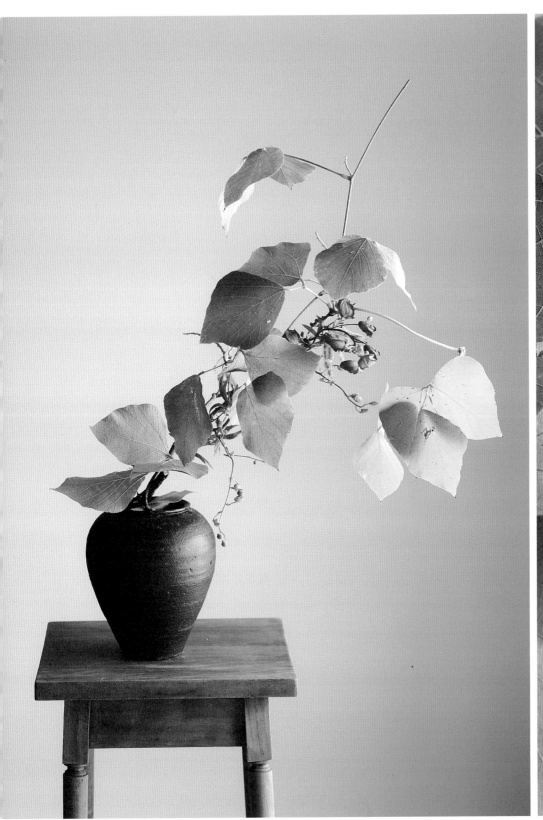

變色牽牛（二）

————

花材／學名　　**變色牽牛／Ipomoea indica**
花　　器　　**安土忠久／玻璃／水瓶**
花　　期　　**夏**

　　相較於日本原生的牽牛花，變色
牽牛花（也被稱為琉球牽牛花）的特
徵，便是開花到午後，是非常適合用
於花藝的花草。

　　從水瓶內挺立生長的莖在伸出瓶
口後，以舒緩的姿態畫了一道漂亮弧
線，莖的前端是展現向光性的花朵。
我為了顯露莖被藤蔓纏繞的模樣，所
以使用透明的玻璃器皿為花器。

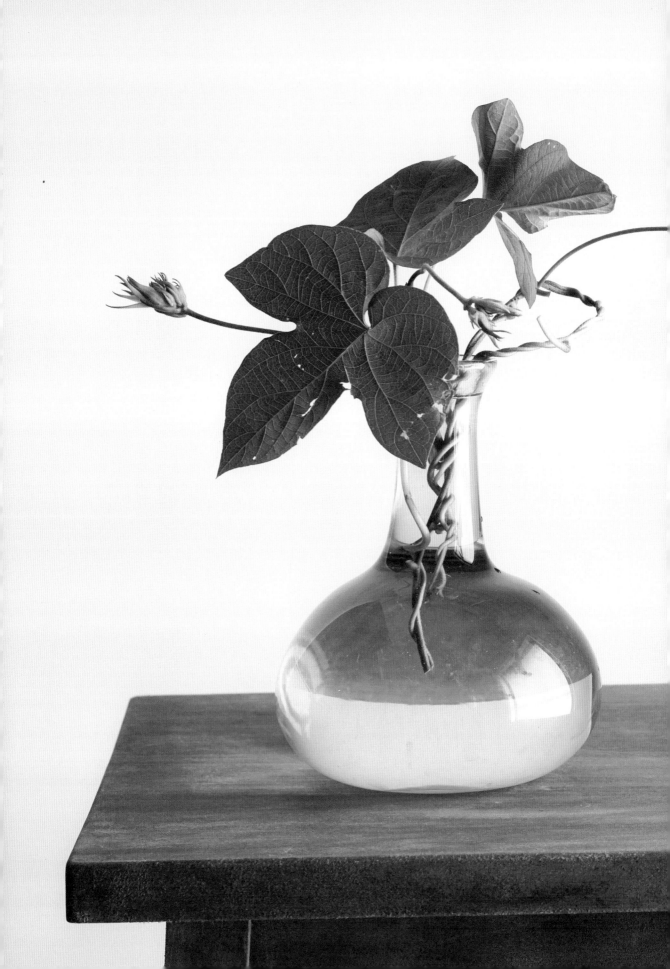

大波斯菊、栗子

花材／學名　　大波斯菊、栗子／Cosmos bipinnatus、Castanea crenata

花　　器　　古董／印花紋古陶器／有提把的水壺

花　期　　秋

選擇了兩種彷彿聽到秋天腳步聲的季節花材：大波斯菊與栗子，都是屬於秋天的植物。

在古董水壺的注水口處放兩顆還不成熟的青綠栗子，把一枝大波斯菊插在兩顆栗子中間。這是一枝背著光、花容朝下的波斯菊。波斯菊委婉地背對著光的姿態，有著如夢似幻的神情。

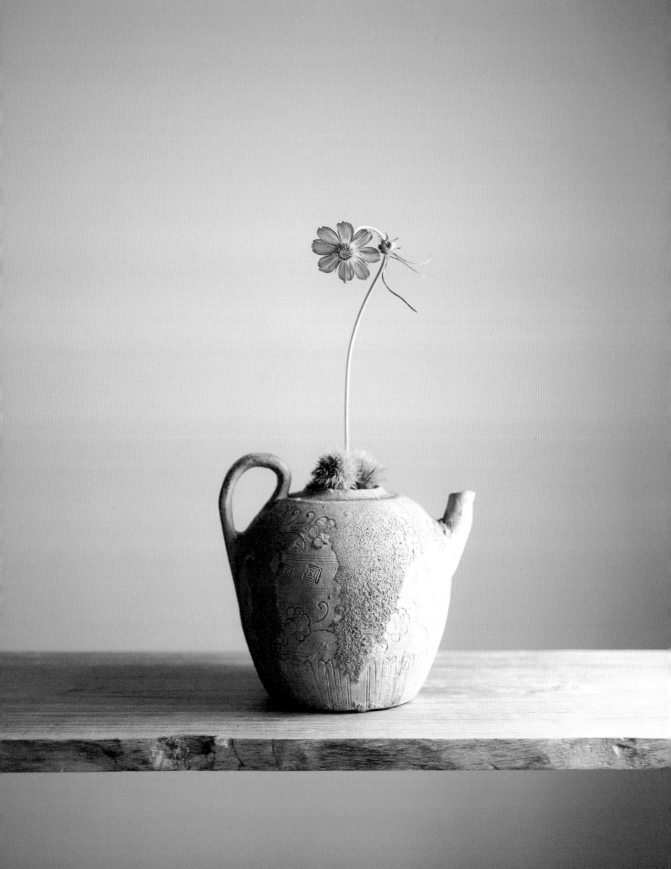

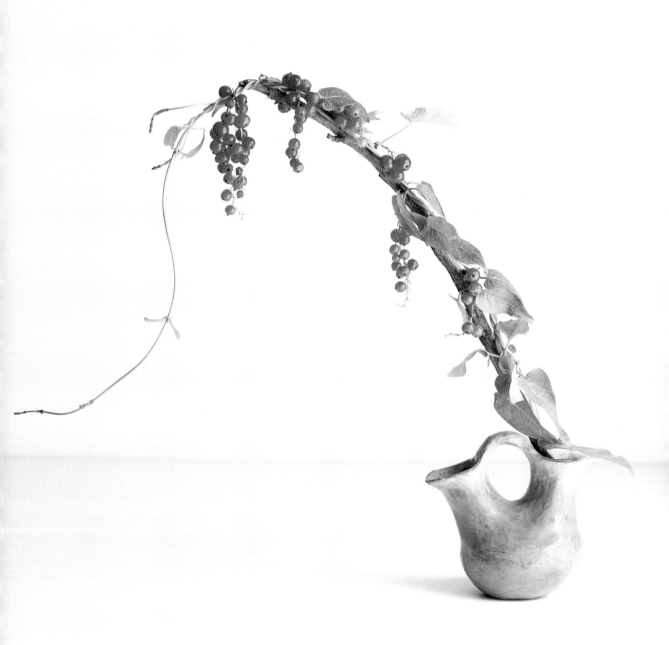

紅醋栗、雞屎藤

花材／學名　紅醋栗、雞屎藤／
　　　　　　Ribes rubrum、Paederia scandens

花　器／陶器／美國

把藤本植物雞屎藤纏繞在紅醋栗的枝上。我讓雞屎藤藤蔓的延伸方向與光的方向相反，目的就是為了尋找能夠更清楚地看到藤蔓前端動態的位置。花藝創作的目標並不只是讓花朝向光的方向，尋找出花材的最亮點也是很重要的。

這裡要注意的是：在纏繞雞屎藤的藤蔓前，要先調整好紅醋栗的枝，才能擺出優美的線條。

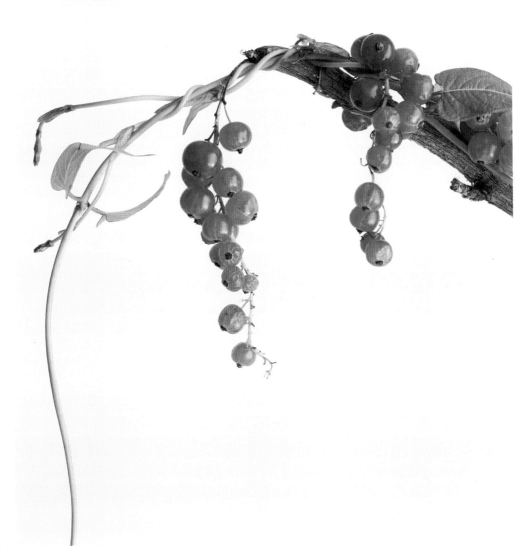

鬱金香

———

花材／學名　　**鬱金香／Tulipa**

花　　　器　　**古董／鐵器／缽**

花　　　期　　**夏**

　　這是大膽使用迎光性質特別強的
鬱金香，來表現逆光的花藝作品。把
鬱金香的莖彎曲成圈，然後沿著花器
的邊緣擺放鬱金香。為了穩定傾斜的
花器底部，我在缽內放置了一些小石
頭墊底。花器內的陰暗，更加凸顯了
鬱金香鮮豔的色澤。

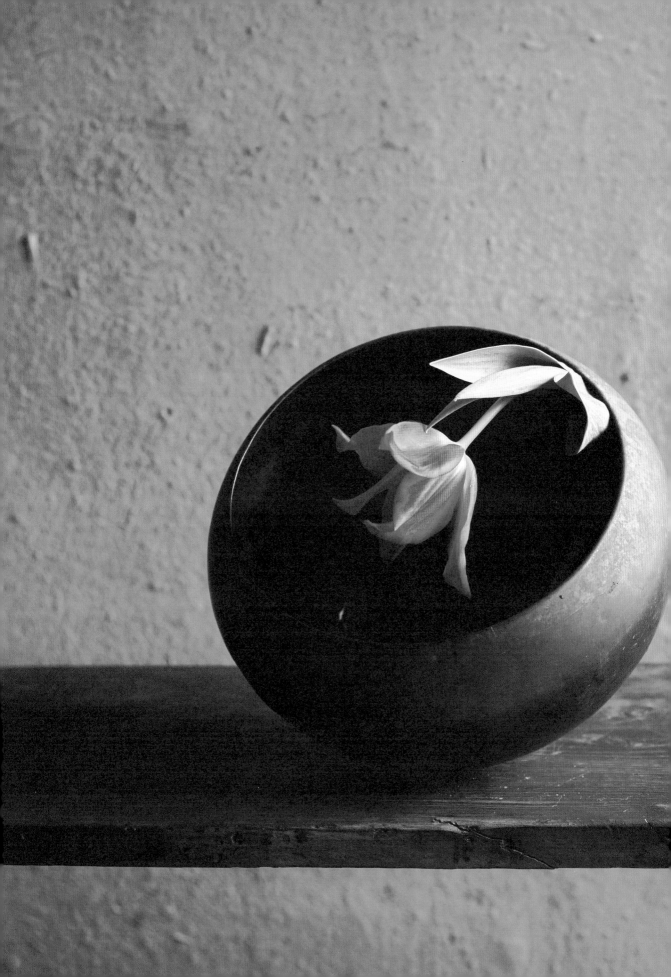

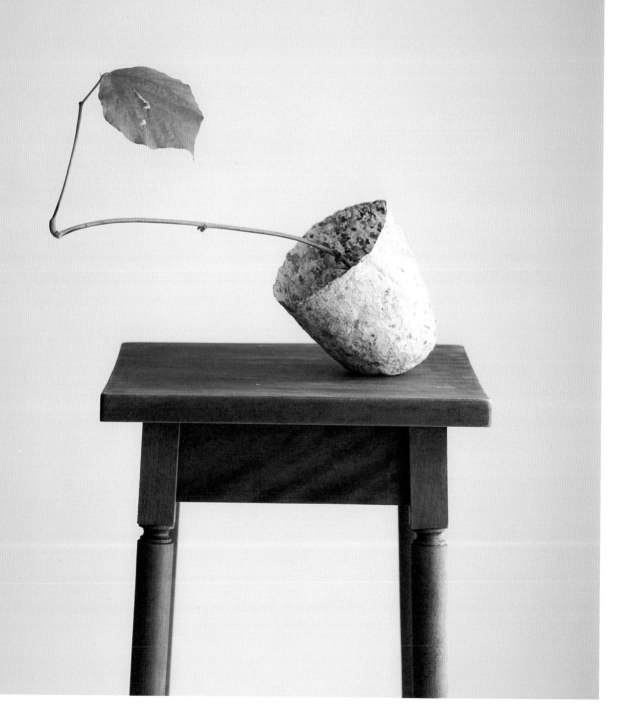

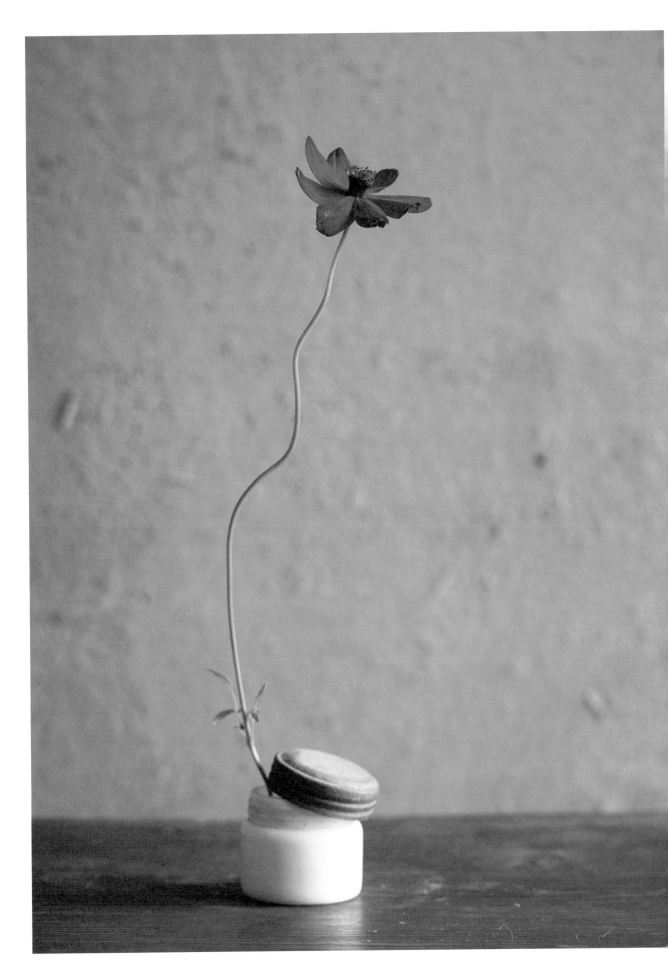

花器與花／值得期待的搭配

選擇花器的方法

選擇花器與選擇花材一樣，傾聽自己的內心極為重要。同樣要使用玻璃材質的花器，但要選用透明玻璃的花器呢？還是要使用帶著朦朧感的磨砂玻璃花器呢？根據花藝創作者的志趣與當天的心情，會出現不一樣的選擇結果。我一向覺得靠感覺行動，便是最好的選擇。

在花藝上，花器與花材有著十分深刻的關係性。比起選擇使用什麼樣的花器，我認為先選擇花還是先選擇器這件事，是更需要優先考慮的事。先選花的時候，就要考慮選擇能夠最大程度凸顯出該花魅力的花器。還有，要考慮到是要以花色為重點？還是著重於花的大小與形狀？總歸一句話，就是要選出最好的組合。而先選器的時候，就必須考慮到從花器到花材的觀賞點。決定了的花器後，要反覆想著「要呈現出什麼樣的花藝？」「能完成什麼樣的作品？」然後選擇出最能傳遞自己想法的花材。

花藝沒有一定的答案。認真地凝視花材與花器，詢問自己的內心後，選擇出自己想要的吧！

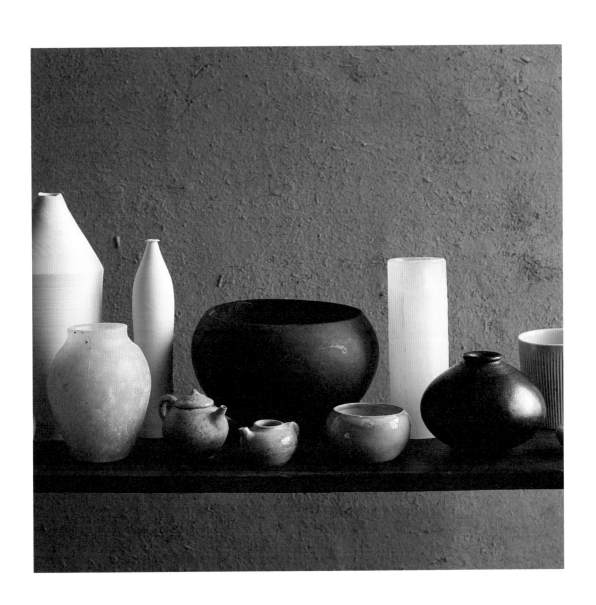

了解花器

花材與花器的關係深刻，怎麼切也切不斷。我曾在名家的個展上展示插花，並一起舉辦展覽會，也常和陶藝家與琉璃藝術創作者一起舉行活動。可喜的是近來陶藝作品非常受到歡迎，熟悉名家作品的人也變多了，似乎有不少人因為這些名家的作品，而開始了花藝創作之路。名家作品與傳統的工藝品各有其根源，那些根源可以豐富花藝作品的生命。

不過，不了解花器的根源並不是重大的問題。和對花材一樣，對一件花器產生共鳴後，再了解它的根源也是可以的。重要的是在什麼樣的想法下去選擇那件花器，還有用什麼樣的花材，與如何去表現花藝作品。如果有了這樣的心情，你所完成的花藝作品必能感動熟悉花器的人。

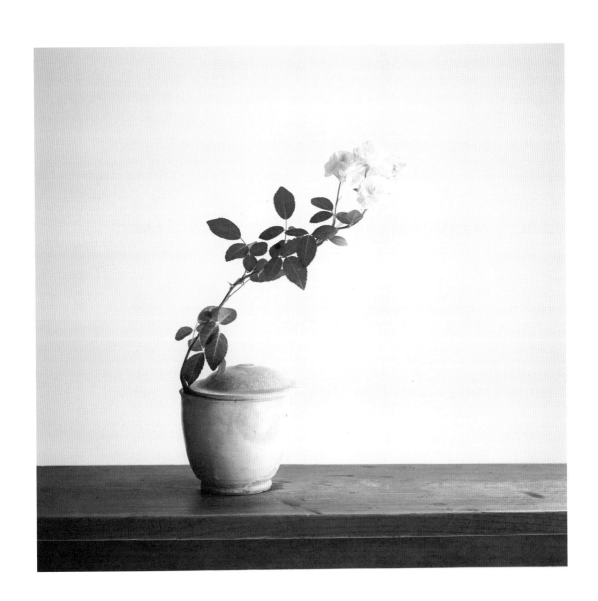

配色

花器與花材的配色，也是進行花藝創作時必須思考的項目。讓人感覺到「美」的配色，大致上可以分為兩個種類。一種是「色彩漸層」的配色，那是以同一色系的濃淡色彩變化的配色；另一種是「色彩對比」的配色，是相對色的組合，也就是補色的配色。讓人覺得「美」的表現，取決於如何運用這兩個種類的配色。

例如：組合了白色到粉色的花，可以表現出柔和之美，若在其中加入結了果實的綠色枝條，更可以達到創造可愛氛圍的效果。以淡色的色彩漸層變化做為第一層，重疊加入相當於對比色的綠色果實為第二層，如此將幾個要素疊在一起，稱之為「成層」（layered）。如果第一層是強烈的色彩對比的話，第二層便使用色彩漸層。以緩急有度的手法插花，是非常重要的。

這兩種配色法可以重疊使用在花器與花材的組合上。但在還不是很熟悉這種組合時，若對花材與花器的使用有著太大的野心，可能會造成重疊使用太多要素的錯誤。所以請注意不要有太多的重疊，以免模糊了最初要表現的想法。

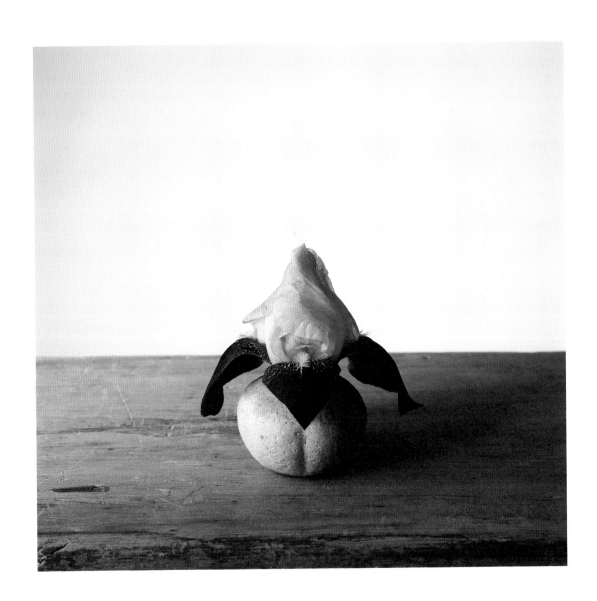

組合形與色

配色的組合大致區分為「色彩漸層」與「色彩對比」兩種類型，花藝的形狀也可以依這兩種類型的配色做大致上的區分。適合色彩漸層配色的花藝形狀，是柔和的曲線型花藝。色彩漸層是色調與明暗的階段性變化，一如莖舒緩地畫了一道弧線。

一般的花，都是開在細而直的莖上面的大花，這就是一種對比。如果莖和花一樣大的話，大概就不會有很多人覺得這花很美了吧？纖細的莖上長著一朵大花，會讓人感到驚奇與美麗。我喜歡的鐵線蓮就是莖極纖細而花首很大的花，莖與花雖然呈現對比的狀態，卻有著絕妙的平衡感。「這麼纖細的莖，怎麼能開出這麼大而漂亮的花呢？」這實在太讓人感動了。

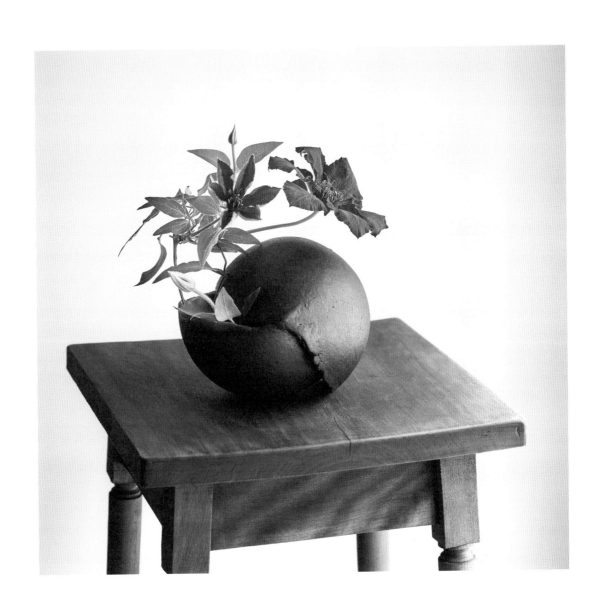

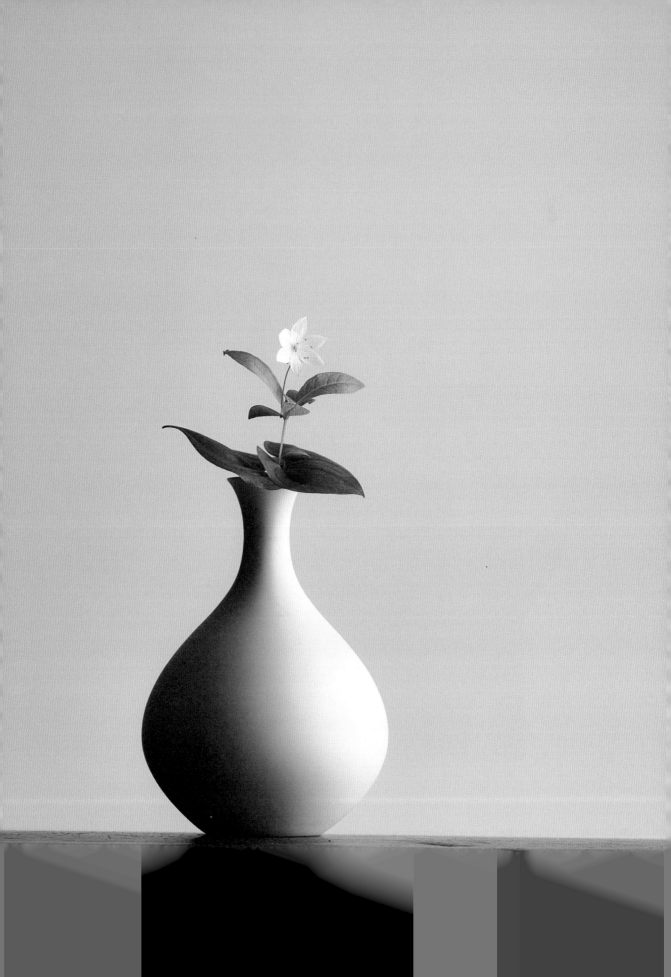

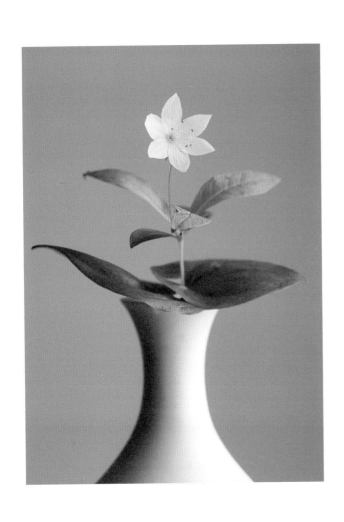

七瓣蓮、紫花地丁（葉）

花材／學名　七瓣蓮、紫花地丁（葉）／
　　　　　　Lysimachia europaea、Viola

花　　器　　森岡希世子／白瓷／花器

花　　期　　春

這是以帶著神祕氣息的野草花——七瓣蓮為主角的花藝。預先在花器的瓶口處放置兩片紫花地丁的葉子，再將七瓣蓮插入其間。

花材與花器的顏色近似，在氣質端莊的花器襯托下，七瓣蓮顯得特別的清秀可愛。

黃水仙、晚鬱金香（葉）

花材／學名　黃水仙、晚鬱金香（葉）／
　　　　　　Narcissus cyclamineus、Tulipa tarda

花　　　器　古董／玻璃／沾水筆的墨水池

花　　　期　春

找到一個沾水筆用的舊玻璃墨水池。

位於玻璃墨水池中間的插筆孔不大，正好
適用於插花。我覺得可以用這個玻璃墨水
池來表現一種微型的世界觀，於是完成這
個花藝創作。

以開在盆栽裡的小小黃水仙為花材，
再以晚鬱金香的葉子包裹黃水仙莖的底
部，完成了這個獨特而可愛的作品。

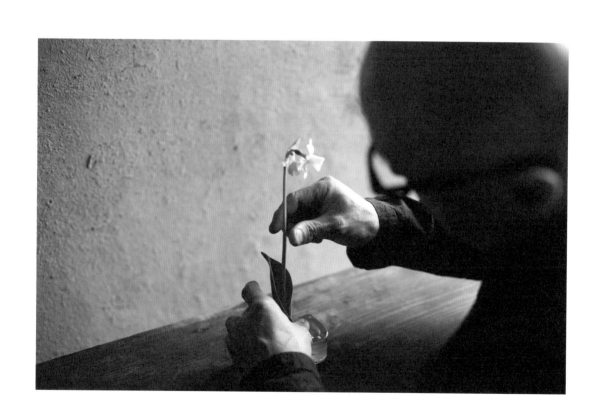

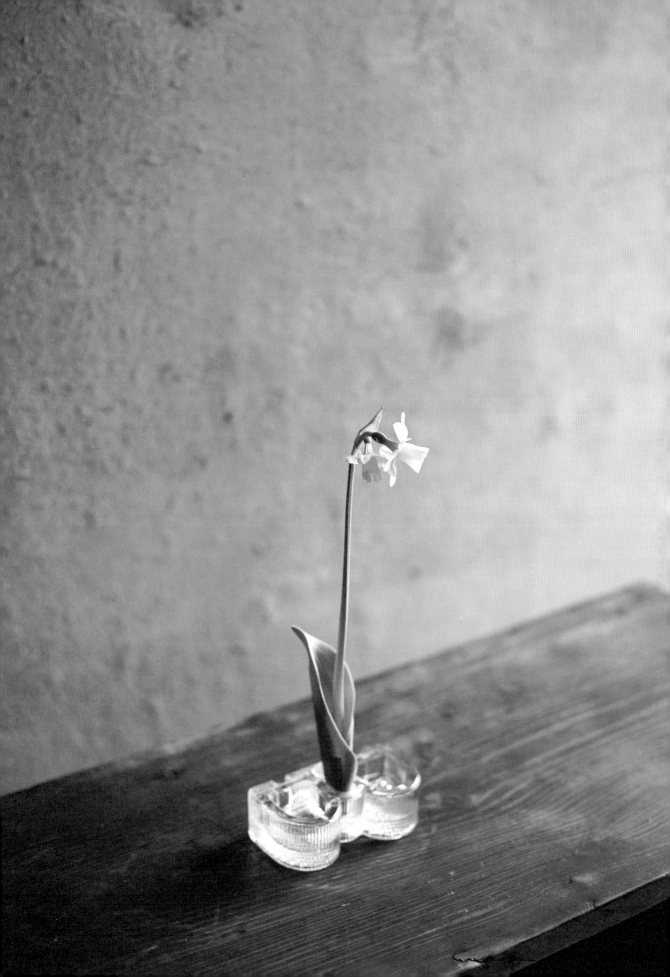

風鈴草屬、野胡蘿蔔

————

花材／學名　**風鈴草屬、野胡蘿蔔／**
Campanula、Daucus carota

花　　器　**古董／法國／酒杯**

花　　期　**夏**

　　這枝成為這個花藝主角的花,在風鈴草屬中算是非常小的園藝品種。生長於細長莖部頂端的花,有著獨特的平衡感。我選擇的這枝風鈴草有著堅韌的莖,可以讓人清楚看到花朵。用來插花的花器,是一只法國的舊紅酒杯,因為花材是纖細的草花,所以必須有可以固定纖細花材的器物;又因為花器是玻璃杯,不適合用枝類的東西來固定花材,所以我剪了野胡蘿蔔花放在水中,穩定了花材的位置。

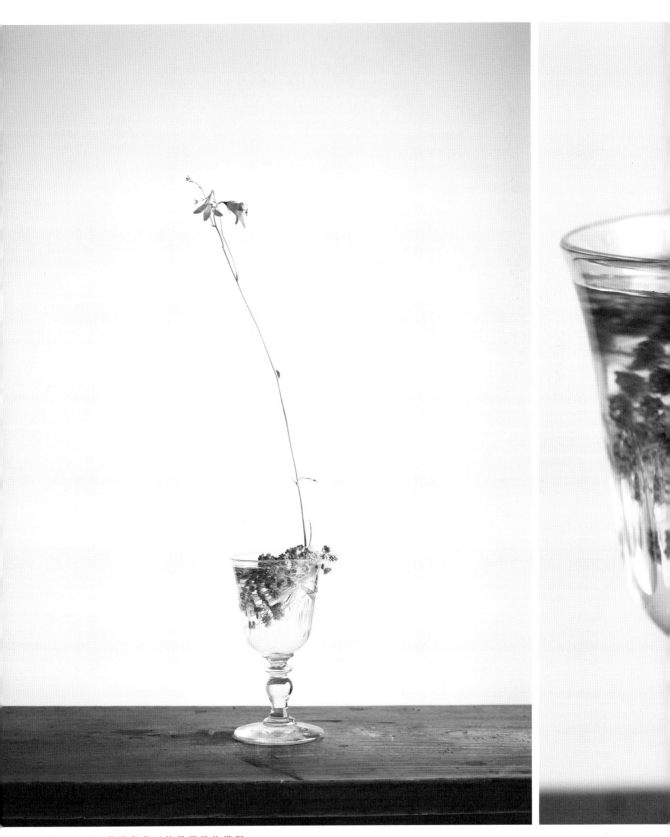

黃櫨、法蘭絨花

花材／學名　黃櫨、法蘭絨花／
Cotinus coggygria、Actinotus helianthi

花　　器　古董／敘利亞／陶器

花　　期　初夏

用脖子修長的陶土花器，搭配有些質量的黃櫨，遠觀時，花與器上下對稱的形狀相當獨特，卻非常耐看，原因是花的顏色與陶器的顏色屬於同色系。插在中心位置的法蘭絨花與黃櫨淡綠色的葉子，強化了這個花藝作品的亮度。

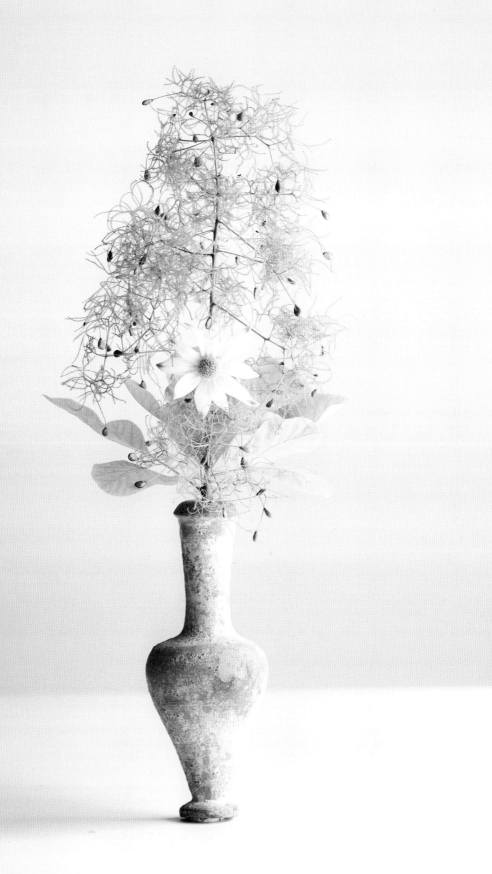

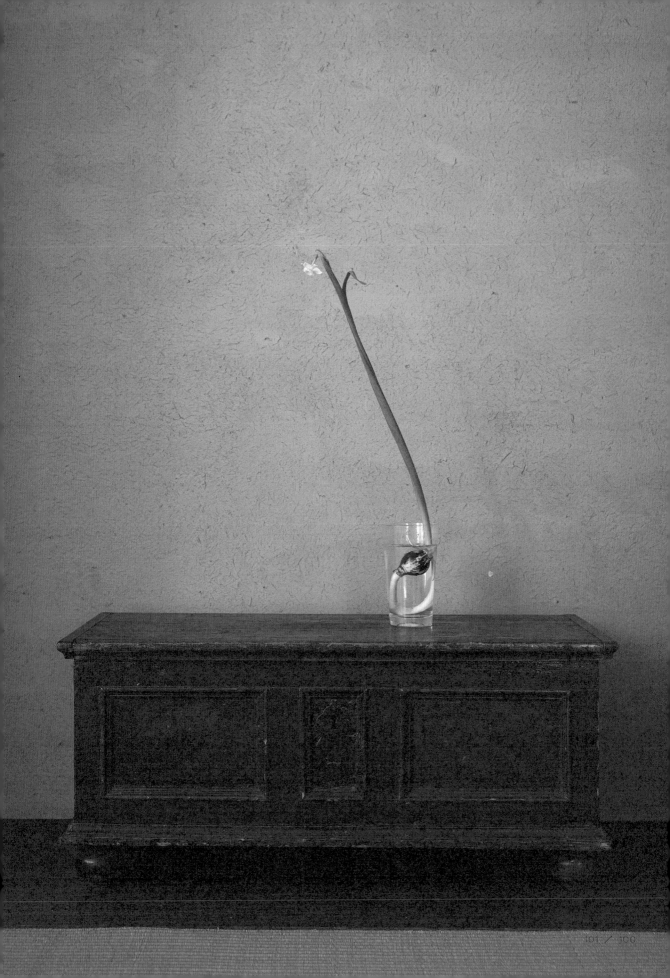

水仙（二）

花材／學名　水仙／Narcissus tazetta subsp. chinensis

花　　器　古董／玻璃／水杯

花　　期　冬～春

使用清晰透明的花器來插花時，就是為了讓人看到花器內的樣態吧！如水仙之類的球根植物，根莖的部分大多可以進行曲折，做出一些形狀。將原本就彎曲成圓形、從球根生長出來的白色的莖，再彎折得更圓一些後，置入花器中，接著翻轉球根，讓莖可以固定在杯中。一般的花藝不會讓人看到如何把花固定在花器中的模樣，但這個花藝展示了這一點。

山茶花、火焰樹

花材／學名　山茶花、火焰樹／
　　　　　　Camellia、Spathodea campanulata

花　器　　　古董／荷蘭／玻璃瓶

花　期　　　冬

與山茶花為伴的，是別名「非洲鬱金香樹」的火焰樹。火焰樹花的形狀非常有個性，特別吸引人的目光。花器與火焰樹花都屬於沉重的色調，所以我選擇了白色的山茶花搭配，這是色彩對比的運用。白色的山茶花從火焰樹的後面探頭出來，正面朝前，特別醒目。

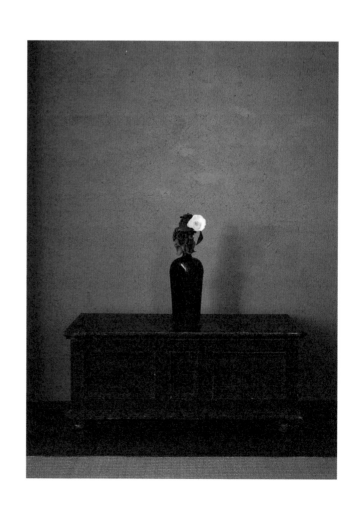

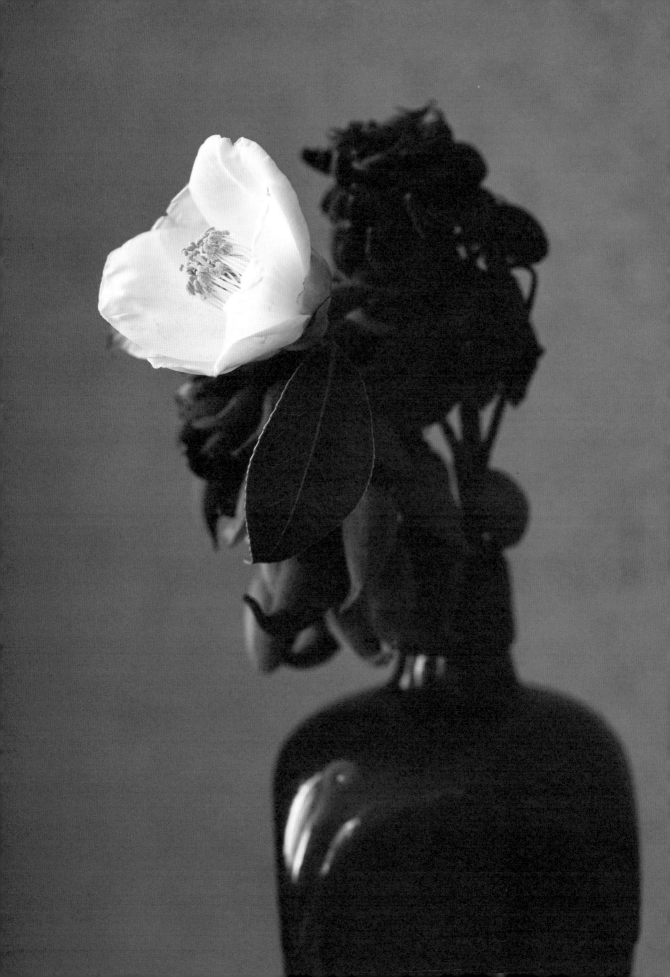

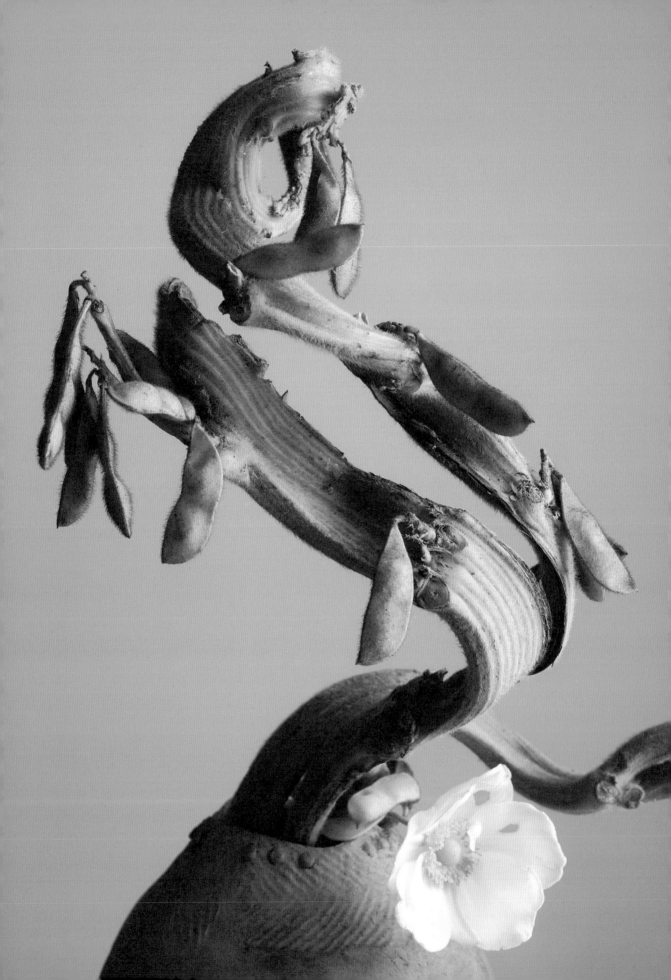

打破碗花、（硬化）毛豆

花材／學名　打破碗花、（硬化）毛豆／
　　　　　　　Anemone hupehensis var. japonica、Glycine max

花　　器　仿彌生式陶器

花　　期　秋

看起來非常獨特的綠色植物是硬化後的
毛豆。呈現出扭曲形狀的硬化毛豆，其莖厚
而扁，表面還附著褐色的細毛，外形粗獷而
充滿了生命力。搭配這枝硬化毛豆的花器，
是樸實有力的仿彌生式陶器。我把一朵打
破碗花加入這兩個外型粗野狂放的花藝元素
中，與它們形成對比，調和了這件花藝作品
的整體氣氛。

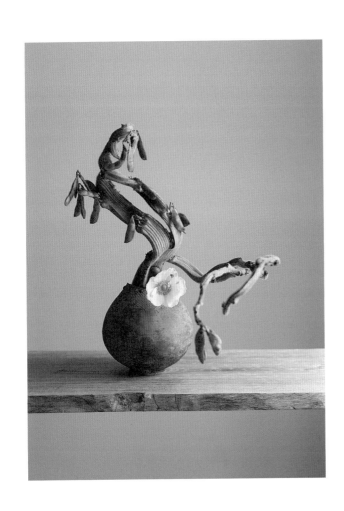

山茶花（二）

——————

花材／學名　　**山茶花／Camellia**

花　　器　　**古董／擺飾**

花　　期　　**冬～春**

　　任何器物只要花點巧思，都可以成為花器。我在一件看起來像石獅子的擺件上，安排了一朵華麗盛開的重瓣山茶花，營造出山茶花與石獅子好像在對看的氣氛。要在這樣的擺件上安置花並不容易，所以需要做一點機關佈置。說是機關佈置，其實也只是在石獅子的後面，放了一個從正面看不到的加了水的容器，並將花插在水中。

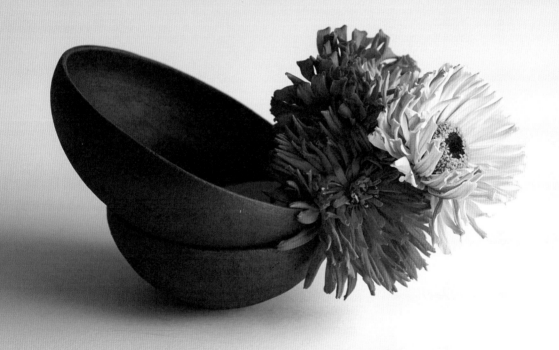

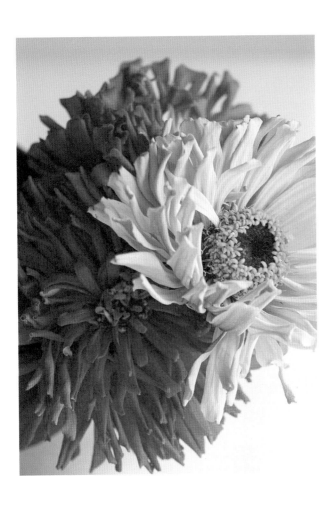

百日菊（非洲菊）

花材／學名　百日菊／Zinnia elegans

花　　器　西川聰／陶土／中缽、小缽

花　　期　春～秋

細長的花瓣與碩大的花頭，這是
讓人無法忽略其存在感的花。百日菊
是一眼就讓人感受到華麗之美的花。
花材方面，我選擇了從紅色到粉紅色
的色彩漸層配色；花器方面選用了兩
個大小不一的小缽，顏色是比花的顏
色更素雅一點的暗紅色。先把花插在
小缽上，再疊上大缽，讓大缽達到固
定花的效果。為了凸顯百日菊細長花
瓣的特性，花容並不是正面朝前，而
是側面朝前。

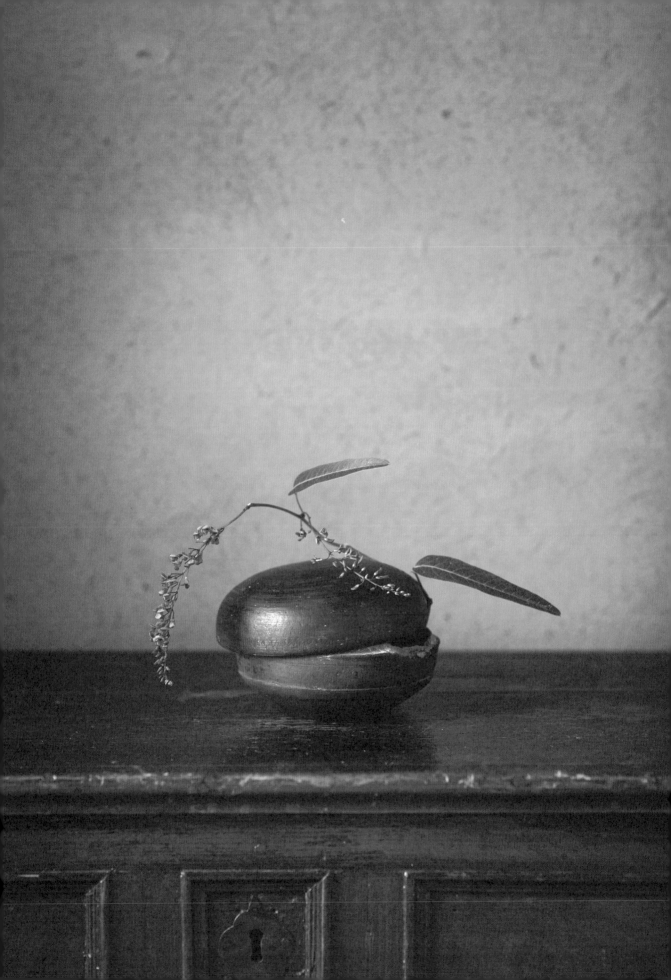

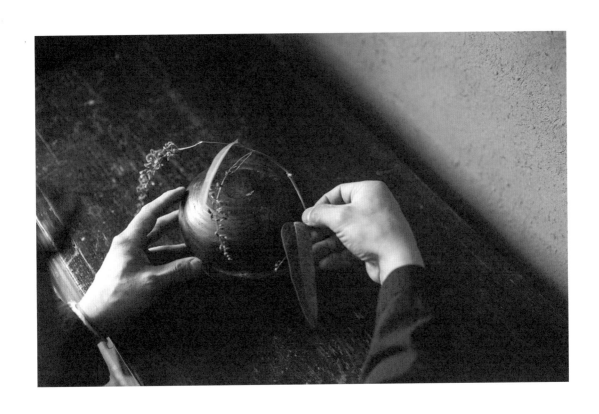

紫哈登柏豆

花材／學名　紫哈登柏豆／Hardenbergia violacea

花　　器　古董／中國／黑陶／盒

花　　期　春

紫哈登柏豆是豆科植物，其穗狀的小花形似蝴蝶蘭。選用黑色的古董陶器做為花器，就是為了凸顯紫哈登柏豆的花色。在花器中注入水，稍微錯開蓋子，用蓋子固定從開口的部分伸出來的花，並讓花順著蓋子的外圍往下垂。

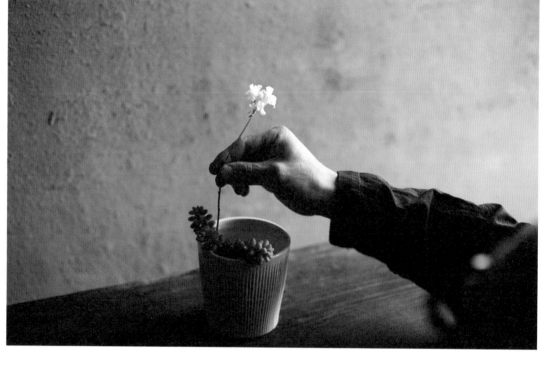

柳穿魚、新玉綴

花材・學名　柳穿魚、新玉綴／Linaria、Sedum burrito

花　　　器　上泉秀人／瓷／直紋杯

花　期　春

淡藍色的器皿、淺綠色的多肉植物新玉綴、質感纖細的柳穿魚小花，這個組合完成了一個優雅世界觀。

纖細的柳穿魚花莖倚靠著多肉植物新玉綴，花朵認真地迎著光的方向。這麼漂亮的花器，正好可以稍稍地抑制花朵過於甜美的氛圍。

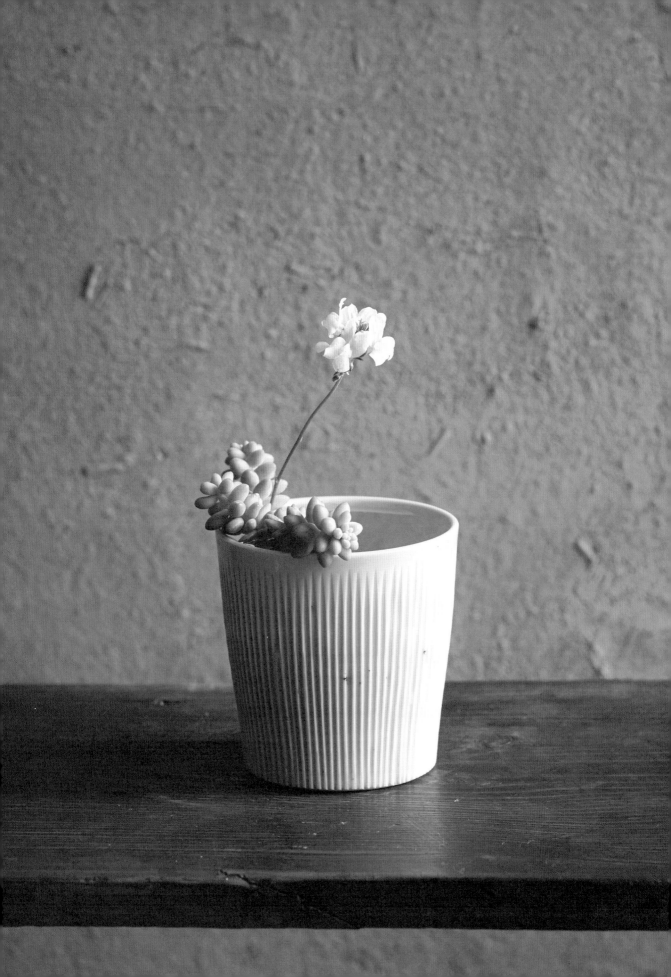

大花三色堇

———

花材／學名　**大花三色堇／Viola**

花　　器　**林みちよ**（Hayashi Michiyo）／
　　　　　銀彩／藝術品

花　　期　**春**

　　這件銀彩的美麗花器，是以荷葉為本的藝術品。我先決定使用這個花器，再依花器的形狀，選擇了形狀類似、有著荷葉邊般花瓣的大花三色堇來搭配。因為花器的形狀與顏色都很美，所以我選擇用顏色沉穩的花，來襯托花器的明亮。

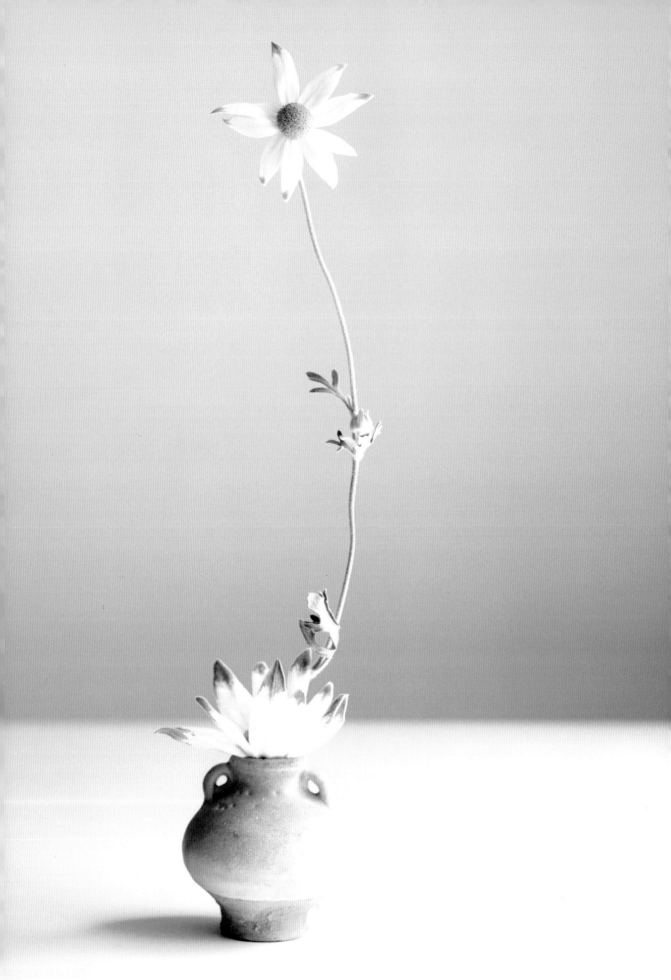

法蘭絨花

———

花材／學名　　法蘭絨花／Actinotus helianthi

花　　器　　古董／泰國宋胡錄陶瓷／小壺

花　　期　　夏

　　法蘭絨的花瓣尖端有一抹清爽綠色，搭配這樣的法蘭絨花的，是泰國製作的古董小壺。插在壺口的花，顏色很有個性，花好像從花器裡張開般，並且一朵朵地從壺裡長出來、開花。

注意重力／活用枝與莖

重力

這個世界上所有活著的生物，所有存在的事物，都具有能量，擁有對抗重力的力量。以人類來說，發揮對抗重力的表現之一，就是人能夠「站起來」。一旦失去生命，就失去了對抗重力的能量，受到重力的控制就只能躺著。

植物也和人類一樣，直立於地面上。幾乎所有的植物都為了尋求光源而展立。植物從誕生之後，終其一生幾乎都立於出生之地，不會移動。對於開始栽種稻作以後，便展開固定住型農耕生活的日本人來說，對植物謙恭謹慎、沉默不語的堅忍姿態，必定有很深刻的共鳴吧！從前的日本人大多一輩子生活在同一個地方，並且以此證明自己的存在。因為那樣的生活方式接近植物的一生，所以與植物有深刻的共鳴。這不就是花道文化能夠在日本扎根的原因嗎？

讓人產生美感的花藝不只是花器與花材、形態與色彩的組合，更重要的是讓花器與花材各自表現出它們的能量流動。

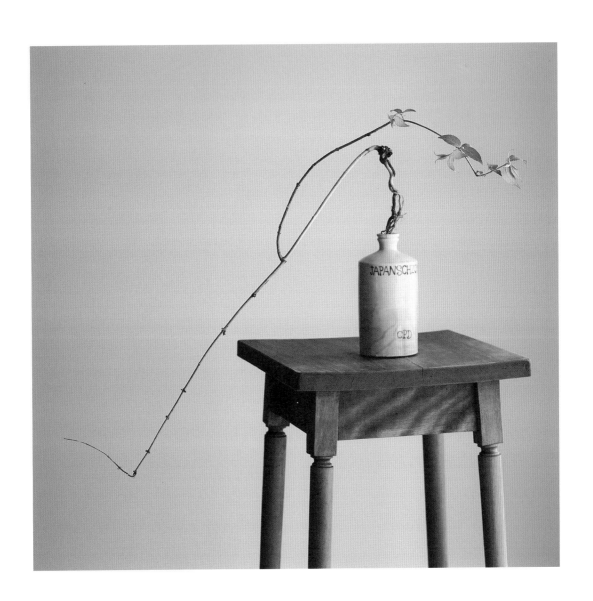

花藝與重力

在插花的世界裡，經常用到「求真」這句話。這句話的意思可以解釋為「理解重心的插花」。不只插花要理解重心，人類所感受到的美的平衡，大多也是因為「求真」而得到的，那樣的「真」就是重心。很多造型是在從重心抗衡重力的能量上，往上提升的。

前面說過了，生物具有抗拒重力的能量，但其實非生物的物品一樣具有那樣的能量。在地面等接觸面上放置物品時，就能看到能量的展現。把花材插入花器中時，植物便從花器上獲得能量。確實地捕捉到器皿與植物的「真」，就能操作能量的流動。

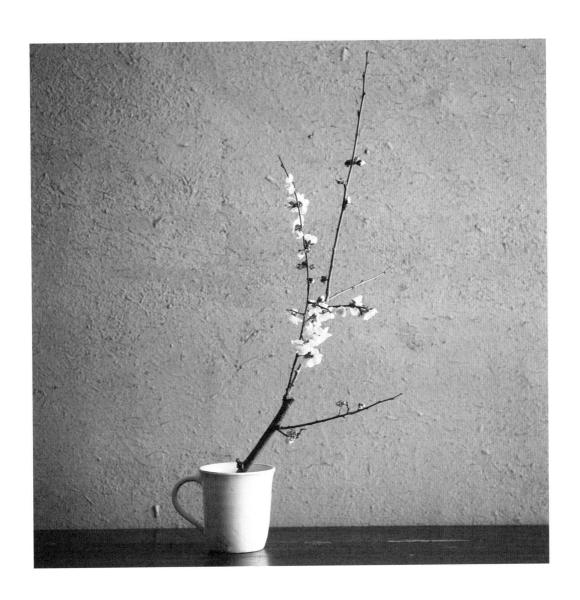

讓能量被看見

具有躍動感的花藝，很多都使用了傾斜的花或彎曲的枝、莖。枝或莖的曲線，能表現植物生長過程中的動向。原本筆直往上生長的植物，在某些時候也會轉為向左右延伸，有時也會向上後又往下垂地生長，有時也會往橫向發展，這是植物追求光線而生長的軌跡。巧妙利用這種生長軌跡，就能夠在花藝作品上展現出動態。植物從器皿得到能量，可以表現出像在躍動般的趣味。

找到器皿的重心去插花，然後思考枝頭、葉尖、花容最後要朝哪個方向，如此一來就能讓獲取的能量展現流動。想表現植物的動態或植物自然成長的印記時，就試著讓植物與器皿的能量被看見吧！

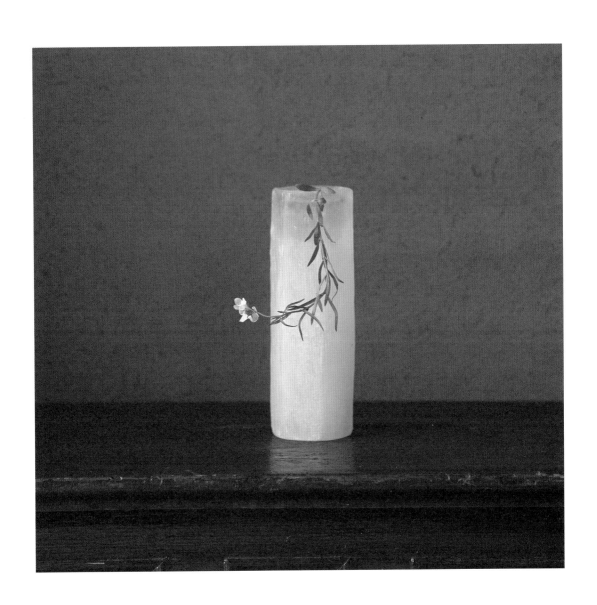

摘除

進行花藝創作時，枝與葉也是常常會被使用到的花材。尤其是要展現能量的流動，表達動態感時，枝是特別容易表現這一點的花材。和第一章講到花的選擇一樣，枝也有個別的差異，在數個選擇中，挑出最符合自己想要表現的姿態的枝。雖然只是一根枝，但若說這一根枝裡有強勁的部分，那麼必然也有纖弱的部分。有效率地凸顯出最強而有勁的獨特部分，就能引發觀賞者的共鳴。

為了這個目的，就不得不捨棄沒有必要與感受不到美感的枝與葉。能夠果斷地一口氣摘除那樣的枝與葉當然是好的，但難免會遇到猶豫不決、無法果斷的時候。那樣的時候就一邊確定自己想要的花藝形狀，一邊逐步地摘除枝或葉吧。這樣可以避免失敗。

慎重地調整出簡單而漂亮的枝或莖的線條，不僅可以讓能量的流動更明確，也能完成更美好的造型。

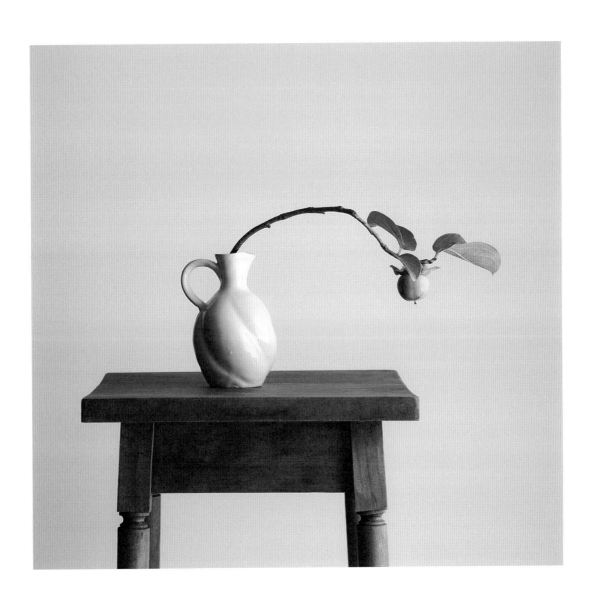

chapter.04　注意重力／活用枝與莖

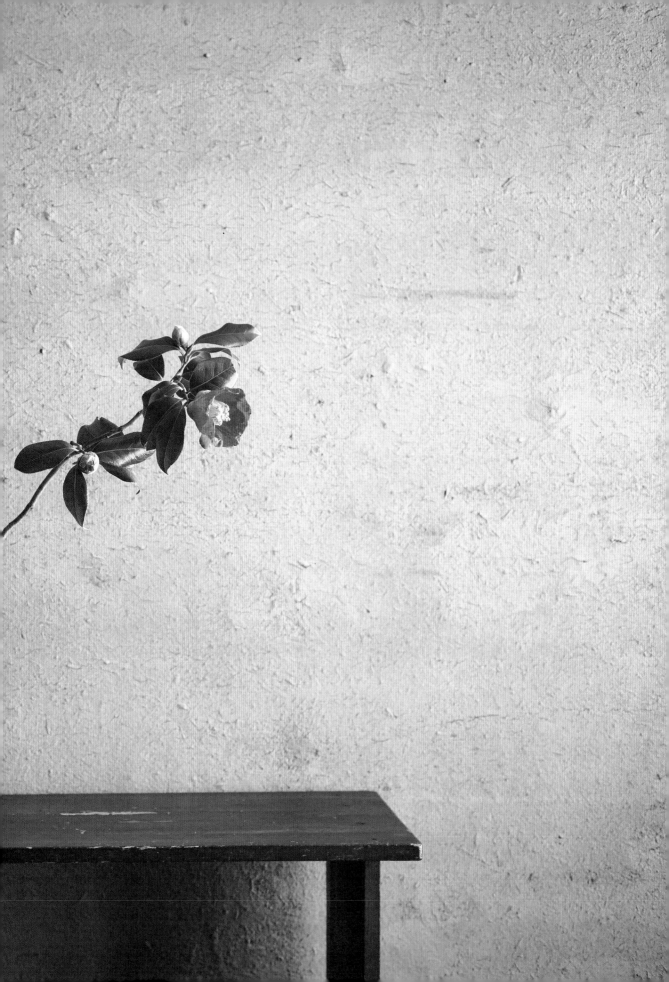

山茶花（三）

―――

花材／學名　　山茶花／Camellia
花　　器　　沓澤佐知子／陶土／藝術品
花　　期　　冬～春

　　相對於可愛的花，根部較粗
的樹枝在年復一年生長的過程中，
經歷了許多變化，更容易讓人看到
這株植物的生長軌跡。這是一段像
在追逐光線，從看起來粗糙、未經
琢磨的花器中緩緩伸出來的山茶花
枝。因為摘除掉一部分的葉子，更
凸顯花的強烈意志。

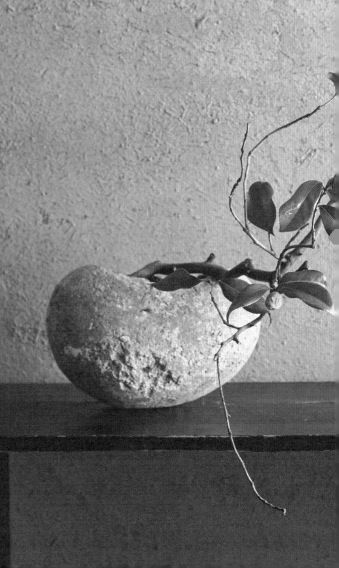

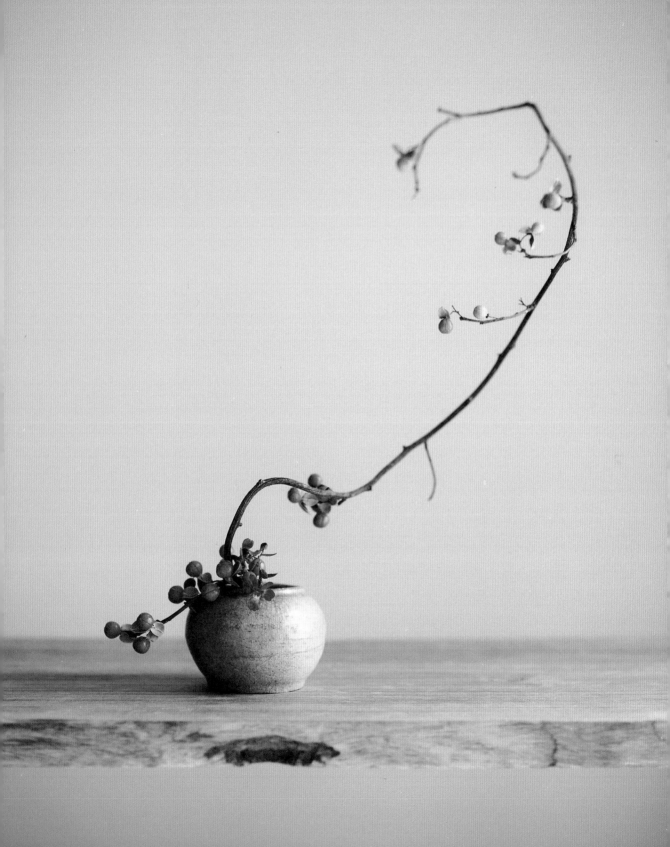

南蛇藤、天使花

花材╲學名　南蛇藤、天使花╱Celastrus orbiculatus、Angelonia

花　　器　古董╱中國╱小缽

花　　期　秋

這款花藝強調南蛇藤彎曲的細枝線條。從花器中挺立而出的枝舒緩地迎著光的方向伸展，之後又背著光而去，有著自由自在又輕盈的能量。在固定於底部的果實中，加入天使花做為裝飾。

山芍藥

————

花材／學名	山芍藥／Paeonia japonica
花　　器	古董／日本／藝術品
花　　期	春

　　找到了一枝即將凋謝的山芍藥。
這枝山芍藥筆直地從花器中伸展出來
後，中途雖然有個大幅度的轉彎，接
著又展現了努力向上生長的獨特性。
為了表現這樣的生長歷程，我選用漏
斗形的花器。像是要與向上前進的能
量對抗般，下垂的花瓣與葉子傳遞了
植物的結局。

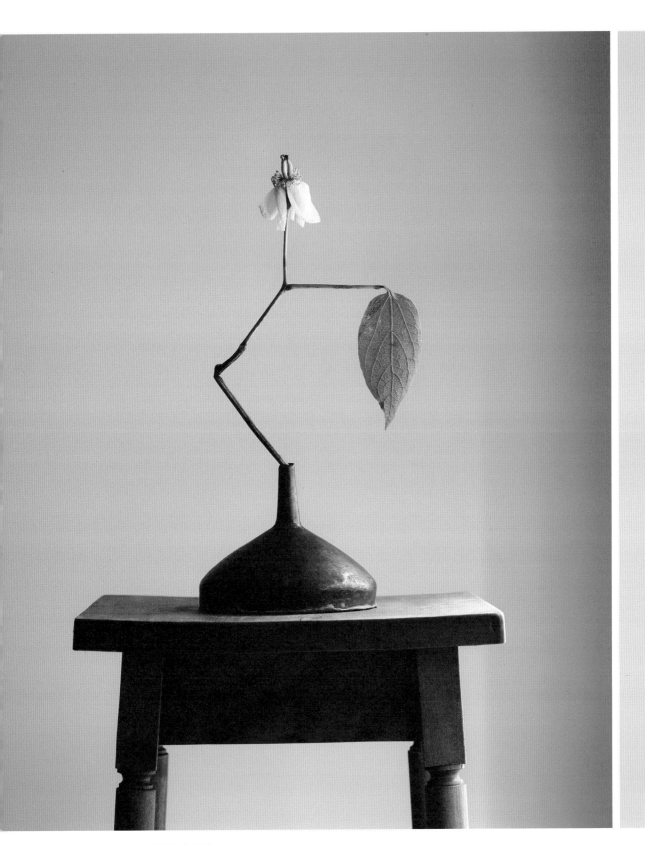

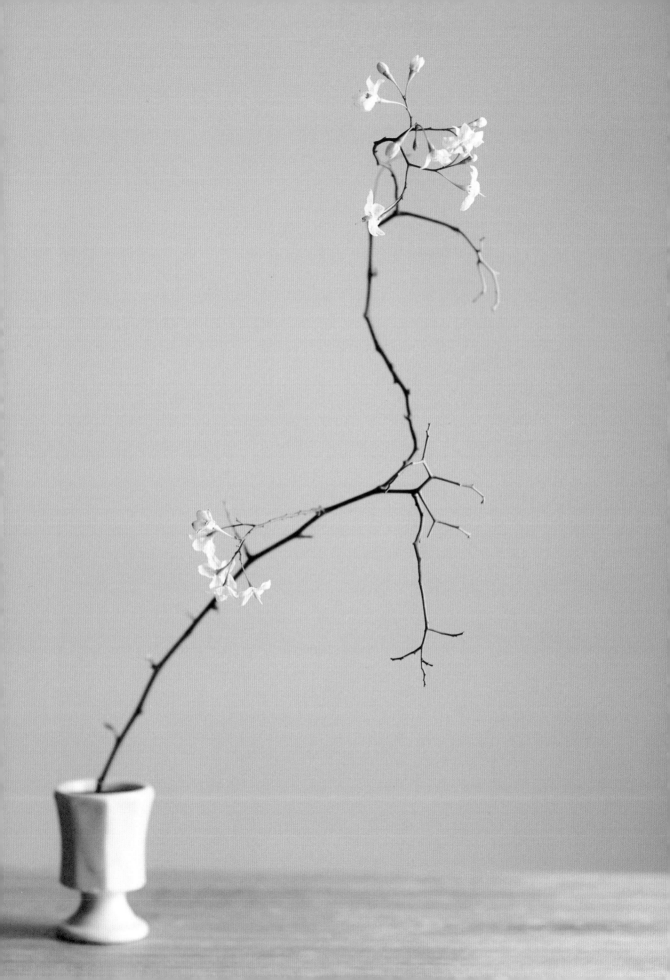

素馨葉白英

—————

花材／學名　**素馨葉白英／Solanum jasminoides**

花　　器　**作者不明／白瓷／盅**

花　　期　**秋**

　　這枝素馨葉白英原本附著有黃斑的
葉子，但為了凸顯莖的動態，所以在插花
的時候，我把莖上的葉子摘除了。若非必
要，我並不想摘去枝或葉子，但是，這枝
原本有葉子的素馨葉白英在插入花器後，
讓花藝作品顯得模糊而沒有重心，所以
我一邊調整花的姿態，一邊剪去枝上的葉
子，才完成這個作品。我想要表現的是纖
細莖的動態和具有透明感而內歛的花。

耬斗花、木通

花材／學名　耬斗花、木通／Aquilegia flabellata、Akebia

花　　器　古董／德國／燭台

花　　期　春

這是配合枝的動作，表現動態能量的花藝。木通的枝條挺立向上延伸，生長的力量讓枝一邊迴旋一邊使力向下。我在能量上升的部分加入一朵清新可人的耬斗花，形成木通好像在為護花而努力的樣子。

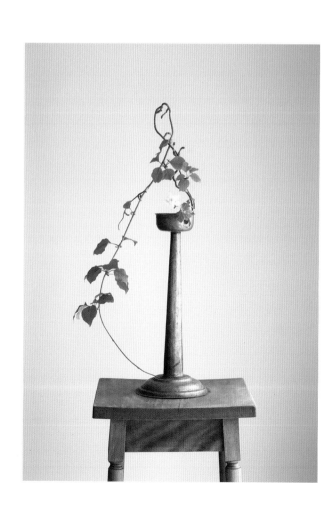

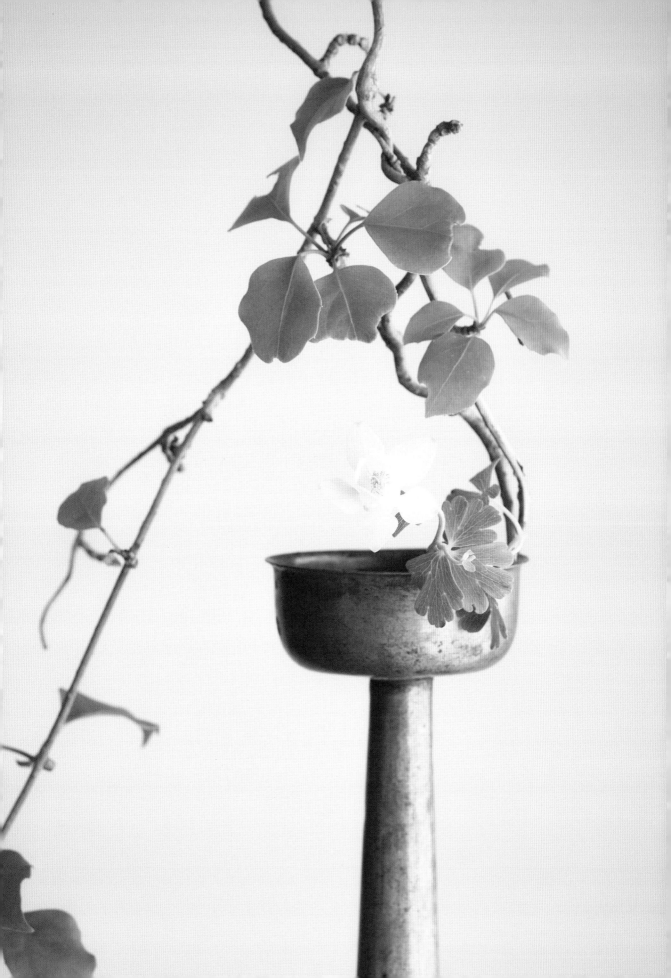

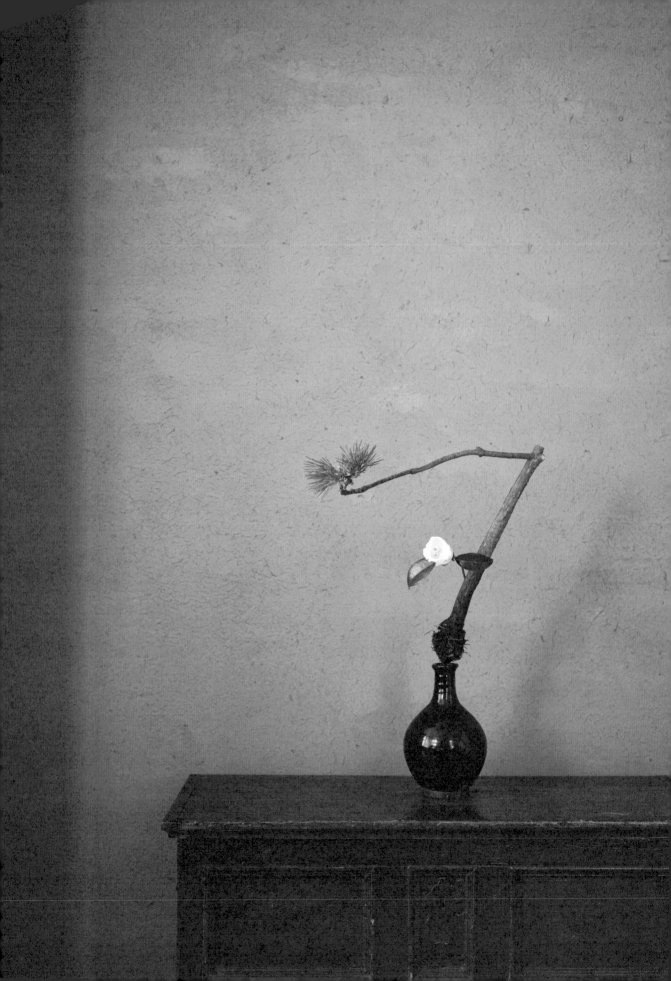

松、山茶花

花材／學名　松、山茶花／Pinus thunbergii、Camellia

花　　器　古董／日本美濃／飴釉清酒瓶

花　　期　冬

剪除長長地向上伸展的松樹枝上部，讓形成直角的細枝成為主角。把長枝的根部放在瓶口上，讓器皿內部的能量積存在松枝的根部，強化力量，呈現出往光的方向流動的模樣。將茶花擺在垂直細枝與主枝之間，達到舒緩氣氛的效果。

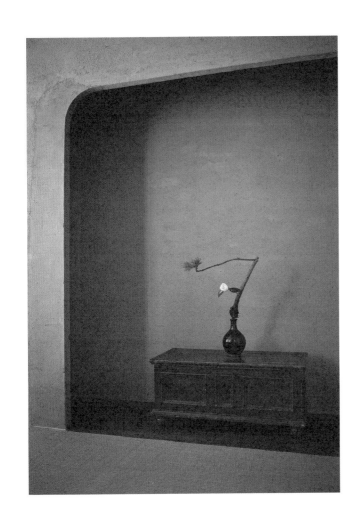

三星果

花材／學名　三星果／Tristellateia australasiae
花　　器　古董／韓國李朝／白瓷／小壺
花　　期　秋

　　這裡用的不是三星果盆栽中的枝，而是盆栽中的一整株三星果。因為每條枝頭都朝著光的方向延伸，所以特別吸引人，讓見者著迷。來自重心的力量一下子爆發到每一條枝上，釋放出生氣勃勃的流動。

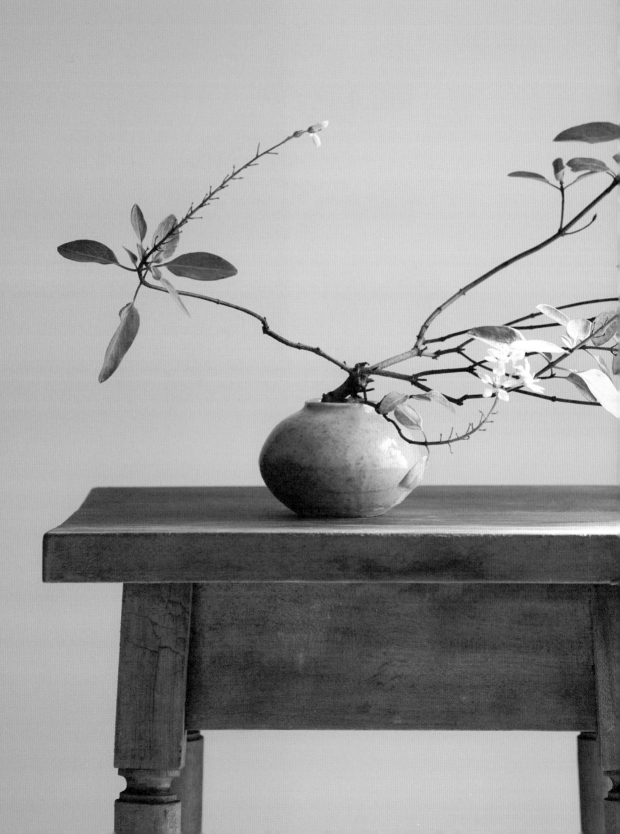

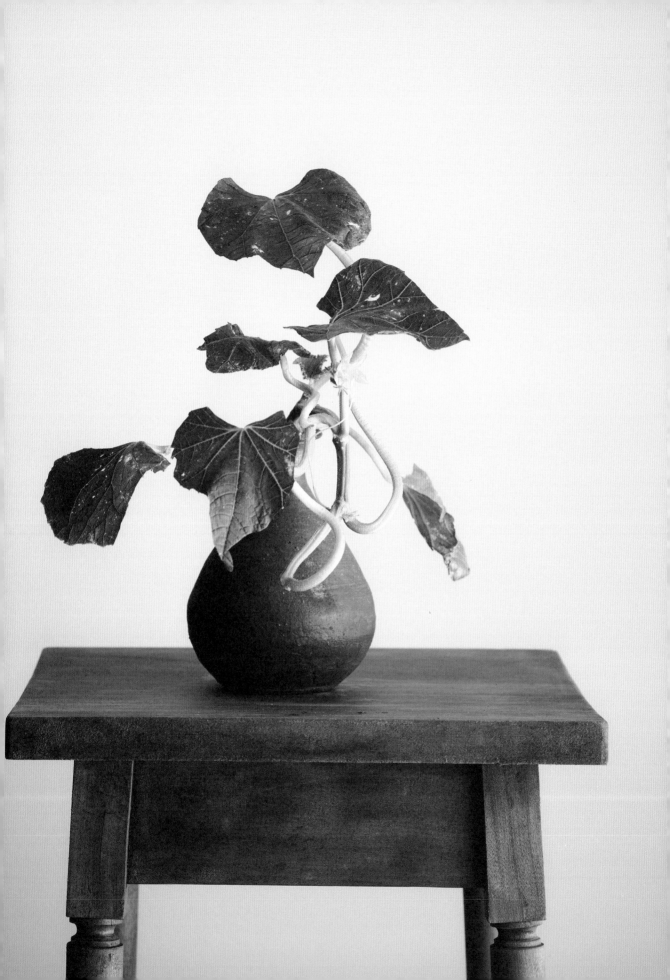

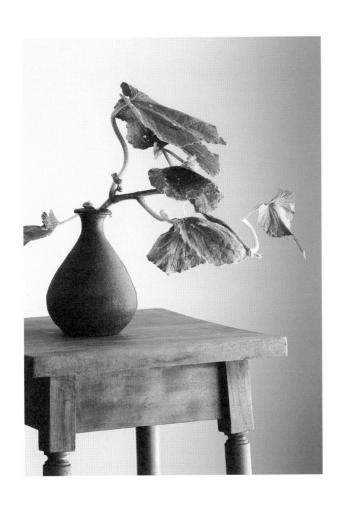

胡瓜

花材／學名　　胡瓜／Cucumis sativus

花　　器　　青木亮／素燒陶瓷／清酒壺

花　　期　　夏

這枝花材是從整株的胡瓜剪下來的。胡瓜的莖有豐富的水分，與一般的枝或草花的莖大異其趣。這個花藝作品利用了葫蘆科植物莖彎曲、纏繞的特性，特別保留了不少大片的葉子，以花藝留住動態的旨趣。

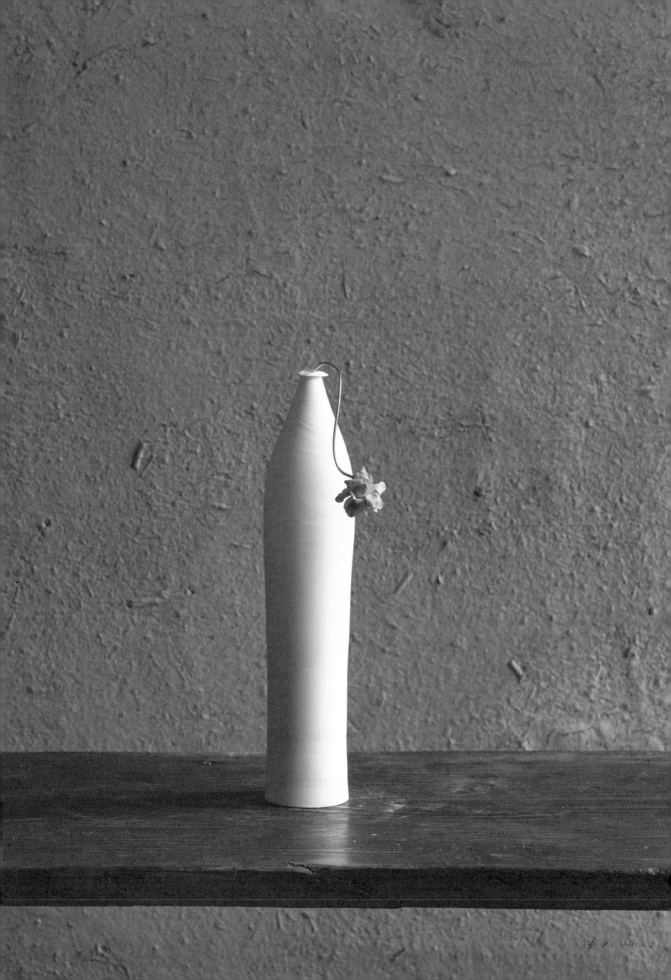

紫羅蘭

花材／學名　**紫羅蘭／Viola odorata**

花　　器　**黑田泰藏／白瓷／花瓶**

花　期　**春**

在簡單而美麗的花器上，插了一枝如夢似幻的紫羅蘭。這個花藝的重點在花器的瓶口處，紫羅蘭承接了從花器裡釋放出來的、上升之後的急轉而下的能量。不要錯過了這個花器的細膩表情，這是重點。

大波斯菊、葛

————

花材／學名	**大波斯菊、葛／** Cosmos bipinnatus、 Pueraria montana var. lobata
花　　器	**鶴野啟司／白瓷／茶杯**
花　　期	**秋**

　　用野生葛的枝搭配大波斯菊。波
斯菊宛如依賴般的靠在葛枝的根部。
枝從器皿的重心直立向上後，畫圈圈
般的幾番扭轉，展現一邊取得力量一
邊盤旋而上的姿態。

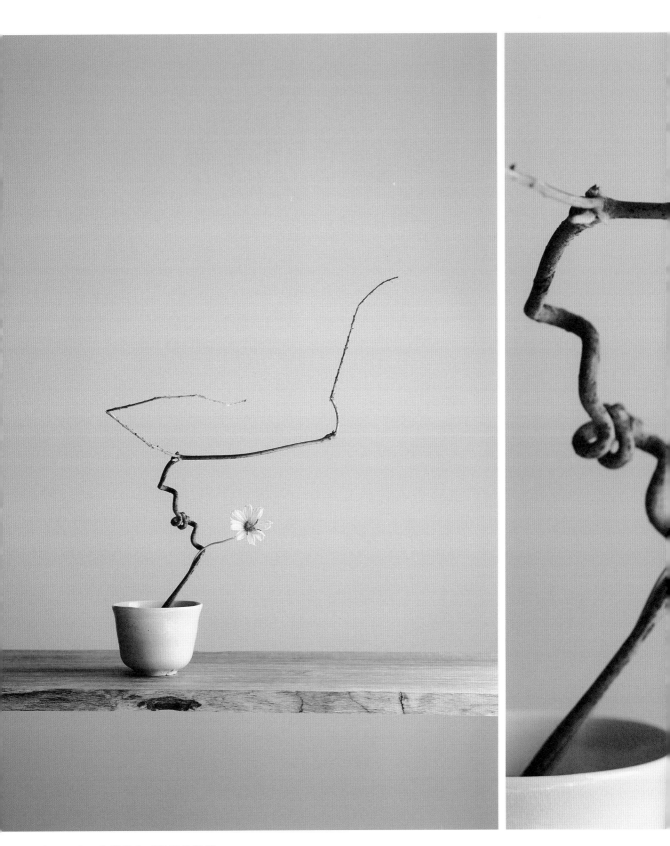

紫哈登柏豆（二）

————

花材／學名　**紫哈登柏豆／**
Hardenbergia violacea

花　　器　**安齊賢太／花器**

花　　期　**春**

　　這裡選用了一個圓而大的花器。
這個花器有很大的容量，但開口非常
小。為了讓花器的力量能一起被完全
接受，我營造出花材與花器一體化的
氛圍。

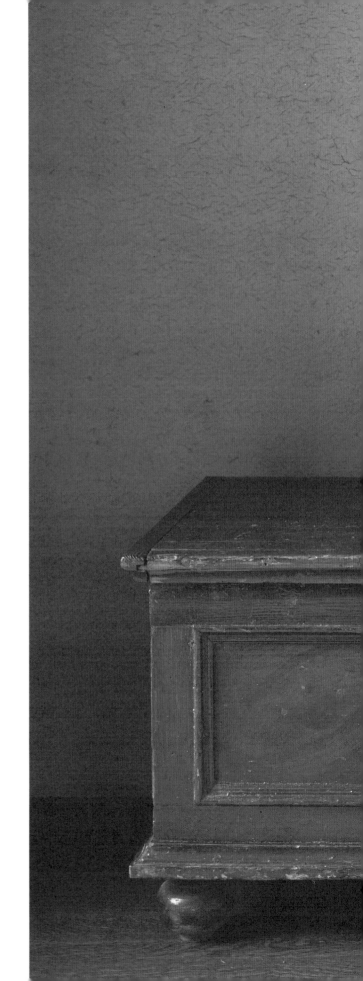

蓮

花材／學名　蓮／Nelumbo nucifera

花　　器　黑田泰藏／白瓷／花器

花　　期　夏

為了符合花器的重心，我把兩朵蓮花上下疊起來插，完成一個造型獨特的花藝作品。放置在下面的花宛如從花器裡生出來般，像是得到了花器的力量，而意識到要往上生長。而花與花器的開口處，若即若離的距離感，是這個花藝的關鍵。

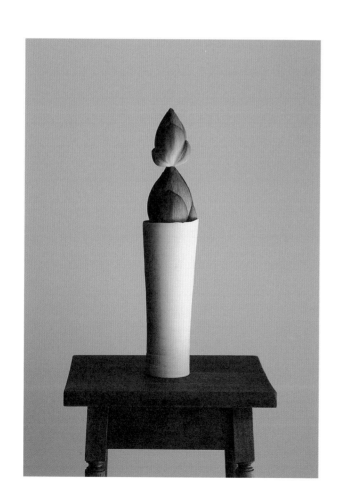

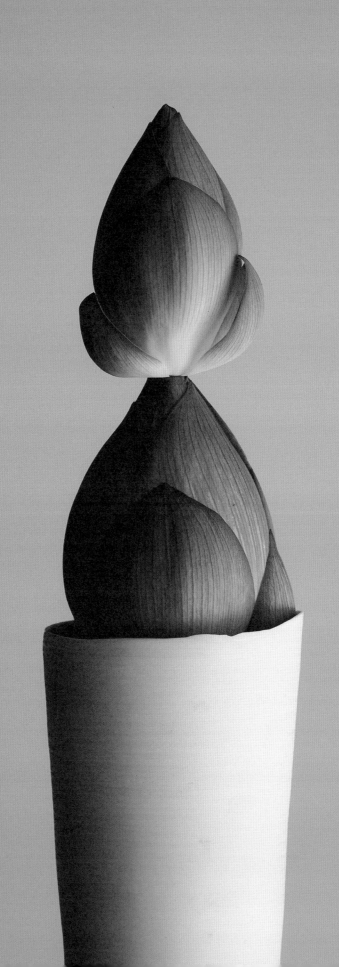

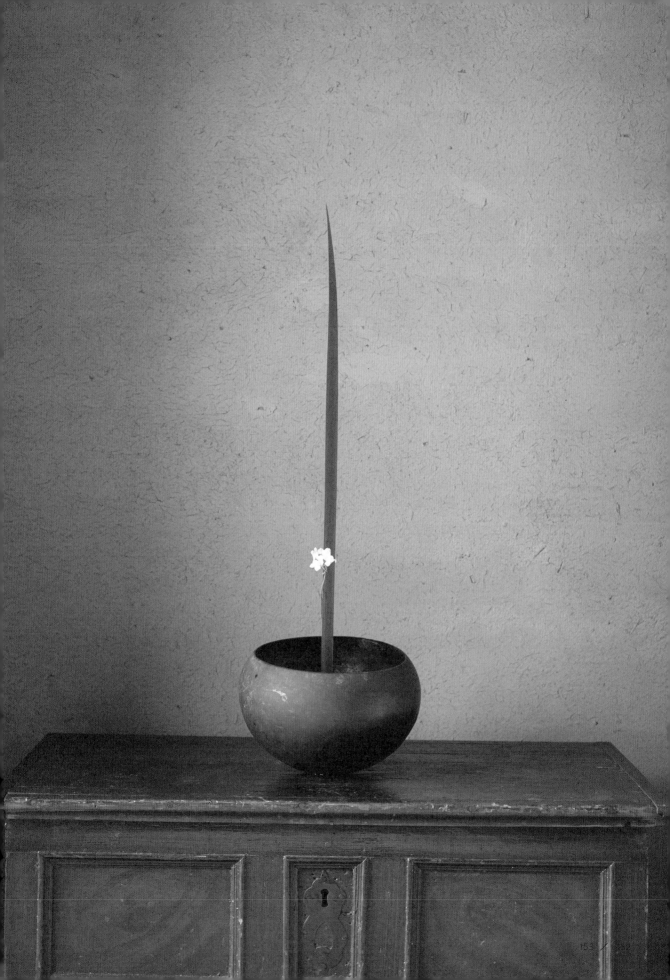

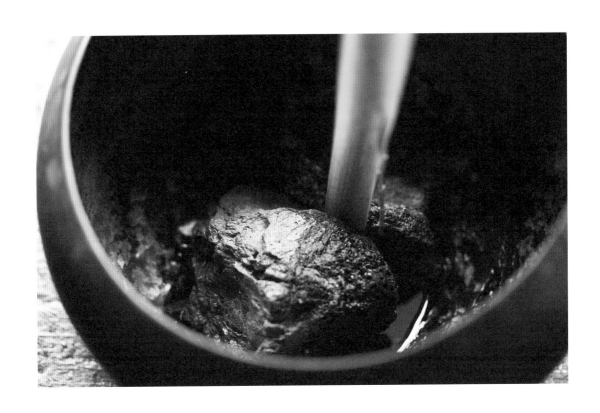

柳穿魚花、鳶尾花（葉）

花材／學名　柳穿魚花、鳶尾花／
　　　　　　Linaria bipartita、Iris ochroleuca

花　　　器　古董／鐵器／缽

花　　　期　春

讓鳶尾花的葉與柳穿魚的花，筆直站立在器皿中。不過，要讓花與葉這樣站立在器皿中可不容易，所以可以利用石子固定花材的底部。

筆直而上的鳶尾花葉，襯托出花器的簡潔之力。

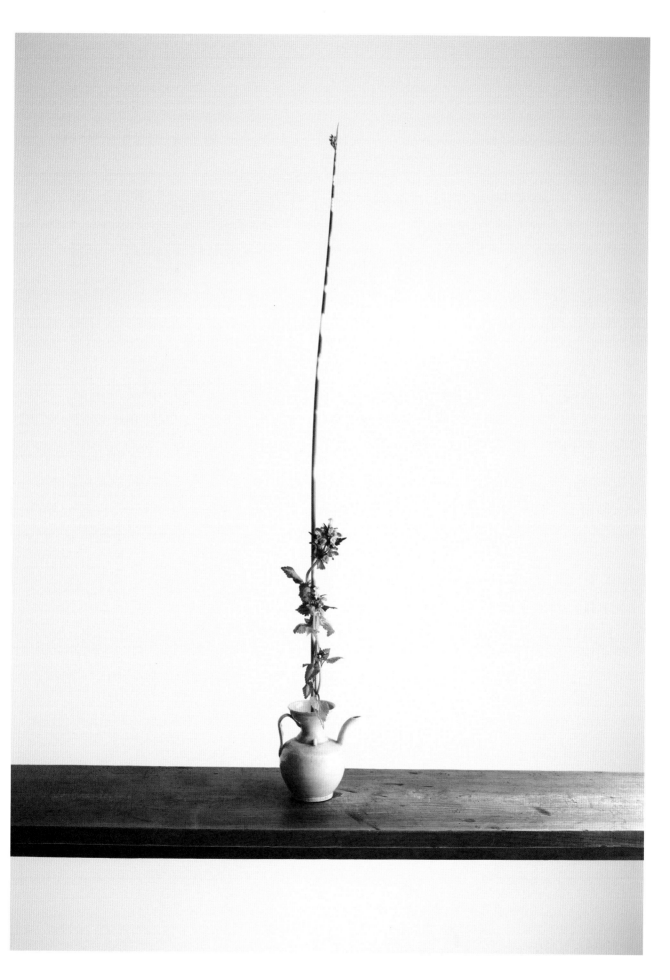

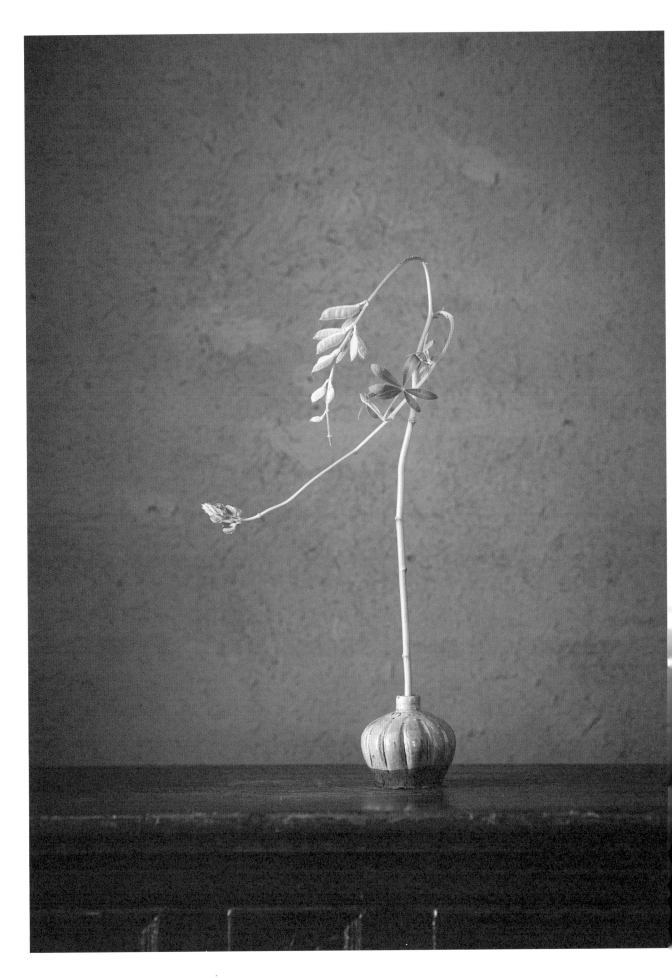

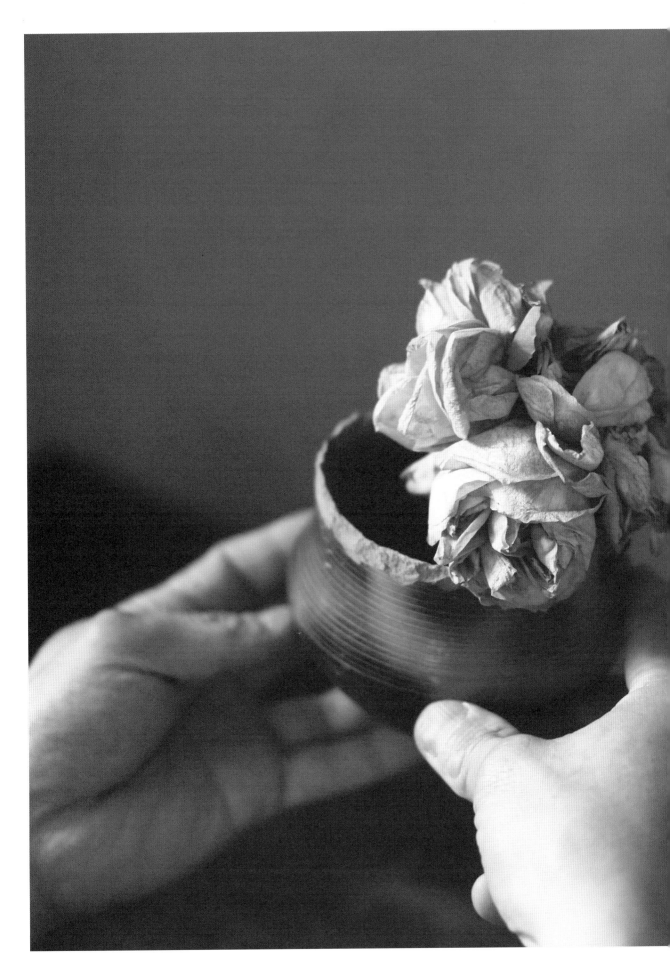

美好的平衡

花藝上被認為的「美好的平衡」，會因為表現而有不同的美感，而且，不同觀賞者領會到的美感也不一樣。如同可以利用配色傳達美感一樣，堆疊幾種要素也是美感的基本形式。不過，過多的堆疊也會模糊原本要傳達的美。

記住最初的直覺所感受到美，並且為了那樣的美去選擇所需要的幾個要素（花材、花器、顏色），這是非常重要，千萬不能忘記的一點。要慎重地把握好各種要素。即使有自己想要表現的美，如果所選擇的要素不能配合，那就無法達到平衡的美了。我想推廣的花藝是極簡的花藝，是即使只用一枝花，也能傳遞出充分美感的花藝。使用許多花材、利用高度技巧所完成的花藝十分華麗，也很美，但那樣的美遠遠不同於簡單的美與單純的感動所要傳達的美感。你想透過花藝傳達什麼呢？認真地再一次問問自己，回到原點，品味花的美好吧。

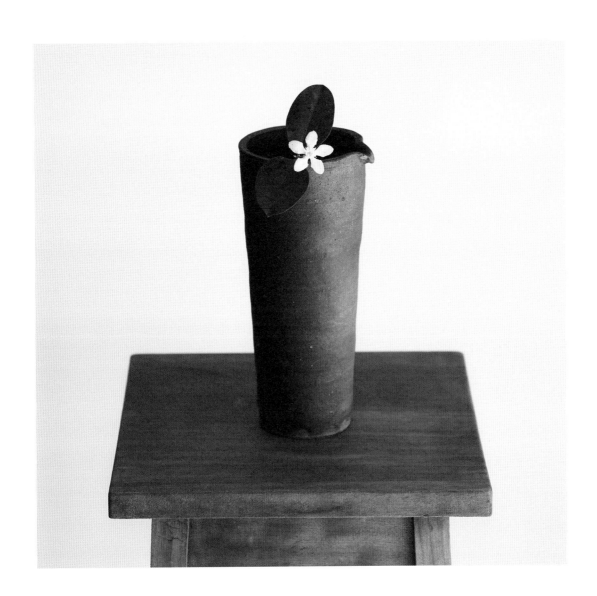

所謂的有趣

我會定期在日本以外的國家進行花藝課程，在上課時經常說的一句話就是「非常有趣呢」。「有趣的感覺」因人而異，每個人不見得一樣。以我來說，很多時候覺得造型獨特、有個性，就是有趣的事物。人類有著對與自己相似的境遇與存在的事物產生共鳴的特性，但那個共鳴來源可以說人總是覺得「自己有點奇怪」。奇怪的人經常遭受他人的批評或輿論的指責，所以常常活得很辛苦。如果能活得平順如意，那當然很好，但是環境再辛苦，也能堅忍地活下去。這個感覺經常被投射到花之上。並列在鮮花市場裡的花乍看之下沒有什麼差別，但是仔細觀察，有昂首向前的玫瑰，也有低著頭的草花類。看到那樣的花草植物，便會忍不住生出「這朵花是怎麼活下來的」的想法。

植物的形狀與大小受到生長環境的影響。這朵花是在風大的環境下生長的嗎？這株植物曾經被誰的腳踩過嗎？每一朵花都是在適應嚴苛的環境下長大，我總在感受到花的這種魅力下，正面地看著花，然後用心地思考要如何使用它的特徵。

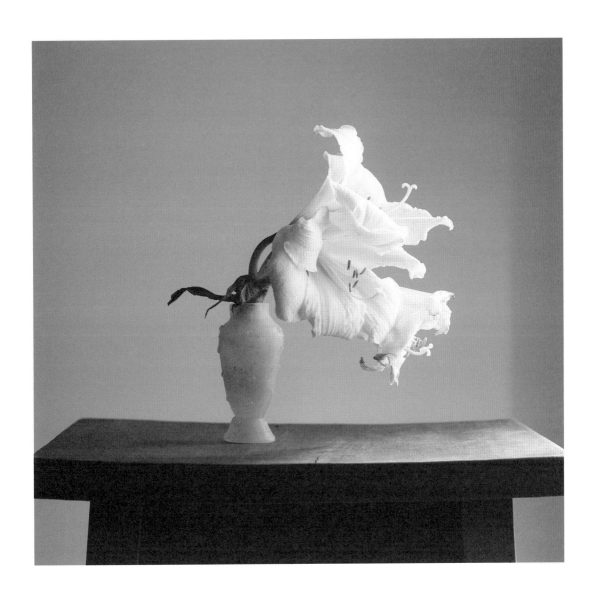

判斷

年輕時的我比起現在更加自我，無法把自己投射在花上，沒有辦法與花的可愛形相重疊在一起。那時即使在現場展示的活動中，我也只會把自己投射在生鏽的鐵器，或經年累月劣化的金屬與石頭等器物上。但隨著歲月的累積，經歷了許多挫折，並且結婚、有了自己的家庭後，我變得可以對花產生共鳴了。

花藝要求以美感為軸心，進行各種判斷。前面提到的，要如何選擇花材、光線、花器、色彩，進行怎樣的組合等等，這些都是必須經過判斷，才會產生結果。請捨棄對花材與花器的既定概念，只以美感與本質做為判斷的軸心吧。

敞開心胸，自由地接受任何事物也是很重要的。

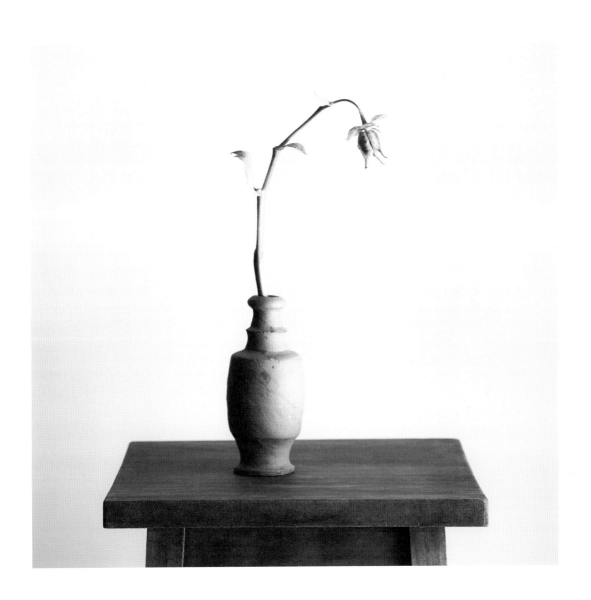

展示花藝的場所

擺設花藝的最佳場所，就是能夠呈現出與自己插花時所看到的花貌相同的地方。日本花道文化是在三面封閉——也就是日式房間的壁龕那樣的獨特空間裡發展出來的。因為那是一個明顯要求正面性的空間，所以展示的創作也被要求是正面性強的造型物。或者，也許是人類有追求正面性的習慣，所以才發展出壁龕這樣的空間。不管怎麼說，日本的花藝確實不太適合擺放在餐桌那種可以從四面八方觀賞的地方。

然而，居住在有壁龕的房子的現代人並不多，比較類似壁龕空間條件的，就是背後是牆壁的空間，例如靠牆的櫃子或桌子上面，就是比較容易展現花藝的場所。而適合欣賞花藝的距離，最好也不要距離作品太遠，由於花不多，所以建議你可以在能與花互相對視的位置賞花。

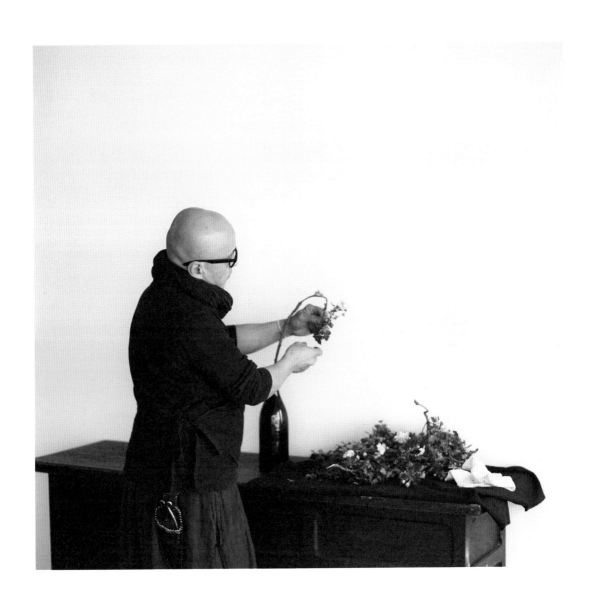

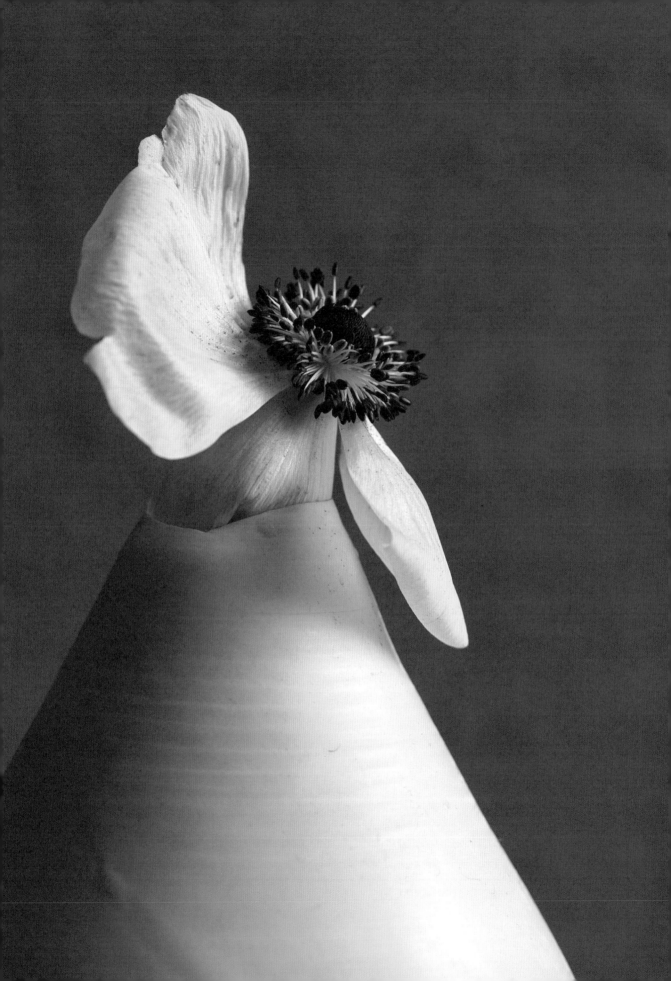

歐洲銀蓮花（二）

花材／學名　歐洲銀蓮花／Anemone coronaria

花　　器　黑田泰藏／白瓷／花瓶

花　　期　春

如果是能夠觸動自己心弦的花，即使花本身並非處於完美的狀態，也可以用於花藝的表現上。這朵歐洲銀蓮花雖然已經有數枚花瓣凋落了，但搭配與花瓣同樣顏色的白瓷花器後，竟透露出讓人揪心的憂鬱表情。

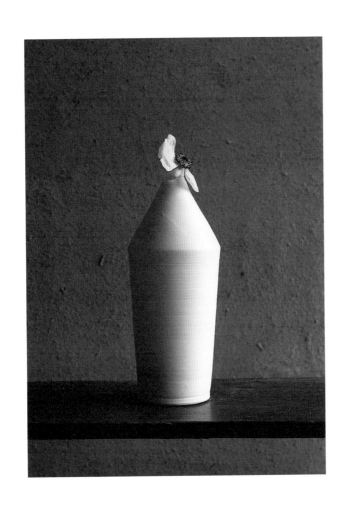

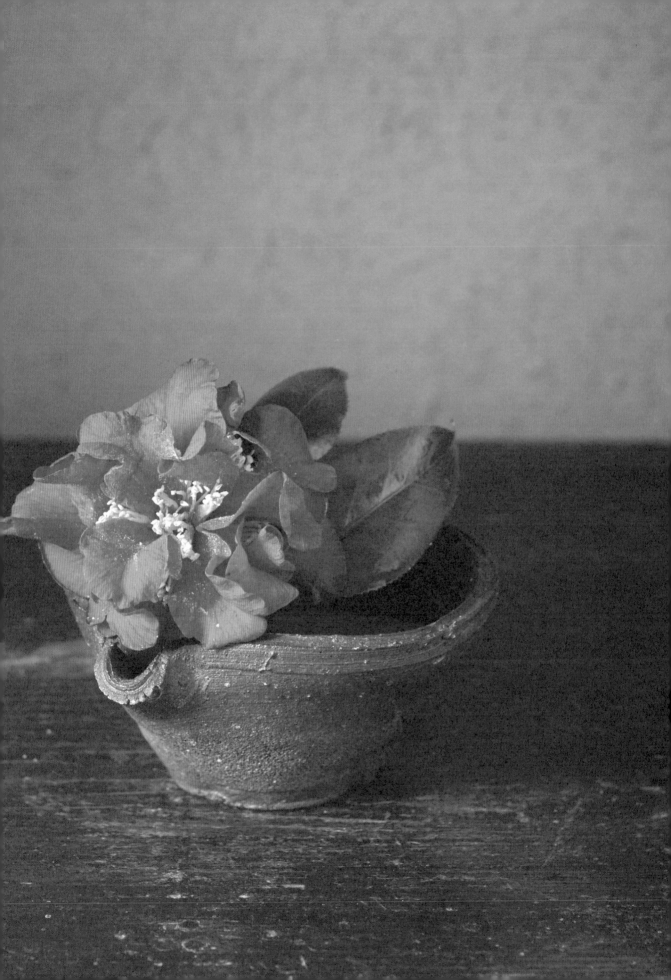

山茶花（四）

————

花材／學名　　山茶花／Camellia

花　　器　　作者不明／陶／茶盅

花　　期　　冬～春

　　這是以盛開的半複瓣（花瓣為
七～十枚）山茶花正面為主角的花
藝。把盛開的花靠在花器邊緣上，並
讓花的正面對準茶盅的嘴。花的葉尖
朝上，花朵就有了向前看的表情。

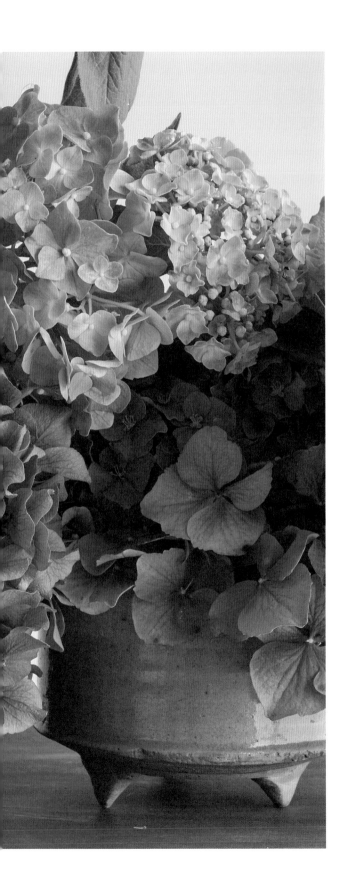

繡球花、鐵線蓮

花材／學名	繡球花、鐵線蓮／ Hydrangea macrophylla、Clematis
花　　　器	古董／陶土／火缽
花　　　期	初夏

　　這是能夠表現繡球花季節、滿滿繡球花能量的花藝作品。花器內不用劍山或花泥來固定花材，而是以繡球花的枝來當固定器。從繡球花中伸出來的鐵線蓮好像接收了花器的能量而開花，確實滿載著趣味性。

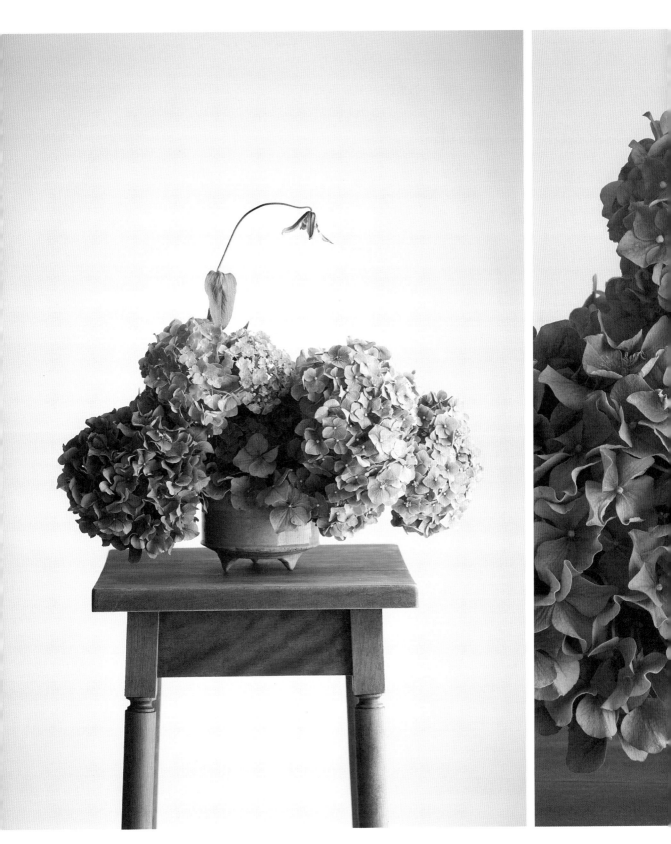

野雞冠（青葙）

花材╱學名　野雞冠（青葙）╱Celosia argentea

花　　器　鶴野啟司╱素燒╱花器

花　　期　夏～秋

對我來說，野雞冠是能夠自我投射的花之一。我把兩枝硬化的野雞冠重疊般的插在一起。硬化的野雞冠有著天鵝絨般的質感，和花器的光澤所散發出來的質感雖然完全不同，但兩者的色彩屬於同一色系的漸變。這個花藝表現的是質感和組合相反色調所營造的美感。

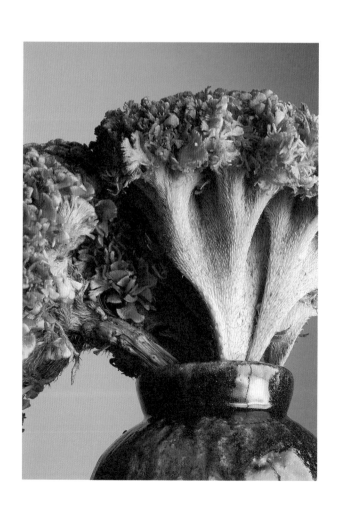

野天胡荽（金錢草）、
風鈴草

———

花材／學名　野天胡荽（金錢草）、風鈴草／
　　　　　　Hydrocotyle vulgaris、Campanula

花　　器　古董／白瓷／燈器

花　　期　夏

這是利用了花器的個性化形狀的花藝。花器與花材在這個作品裡，自然展現出一體化的姿態。纖細的風鈴草與形狀獨特的野天胡荽的組合，演繹出愉快的表情。

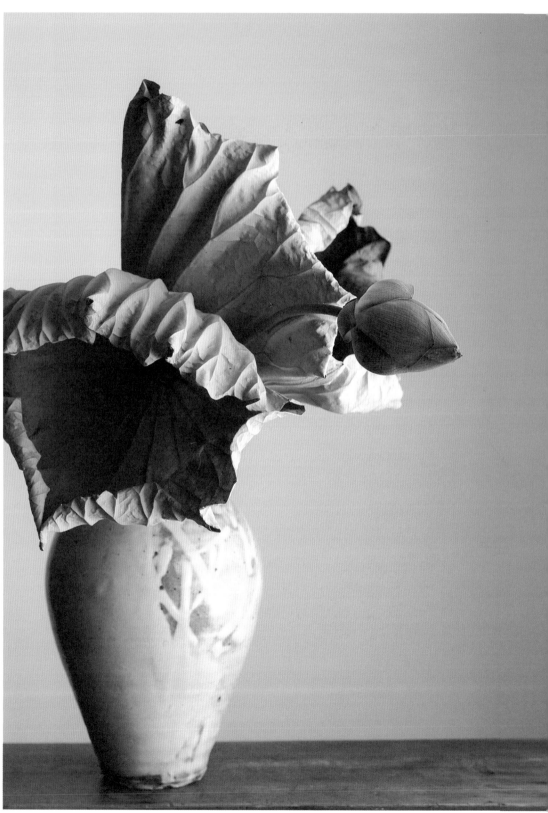

蓮 （二）

———

花材／學名　**蓮／Nelumbo nucifera**

花　　器　**青木亮／陶／粉引壺**

花　　期　**夏**

　　蓮葉有一剪下來就會快速乾枯與
向內卷曲的特性。將完全乾枯前的蓮
葉與花一起插入花器內，可以看出葉
子表裡的顏色與質感互異，形狀也別
有趣味。

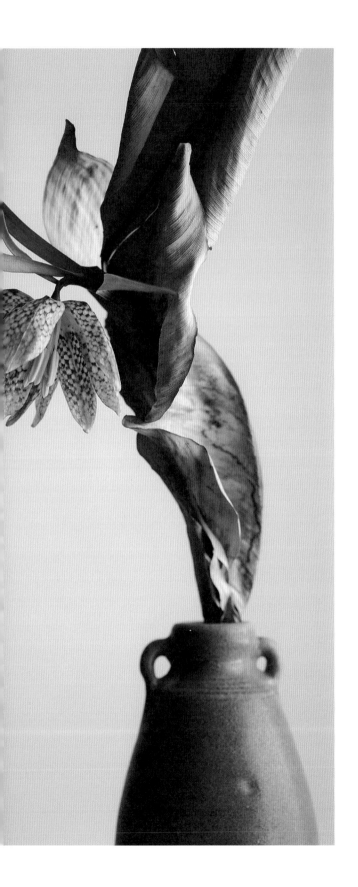

貝母屬、一葉蘭

———

花材／學名　**貝母屬、一葉蘭／**
　　　　　Fritillaria、Aspidistra elatior

花　　器　**古董／泰國／灰釉小瓶**

花　　期　**春**

　　以枯乾、變成褐色的一葉蘭包住貝母花。使用乾燥花材的好處就是可以不必考慮加水的問題，因此可以有更寬廣的表現空間。枯葉往上挺立的部分還可以看到像鳥羽毛般的絨毛，使得這個花藝作品擁有了獨特的氛圍。

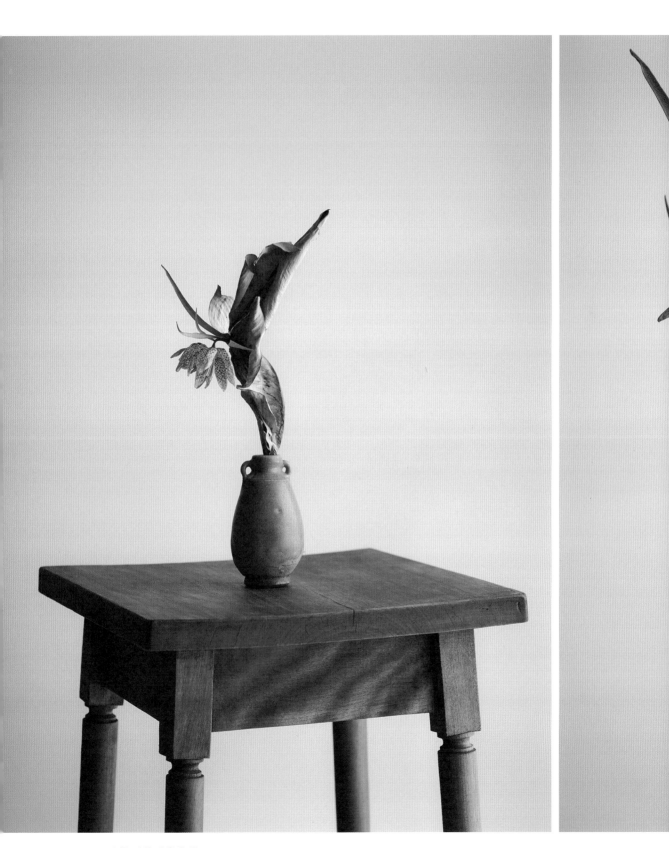

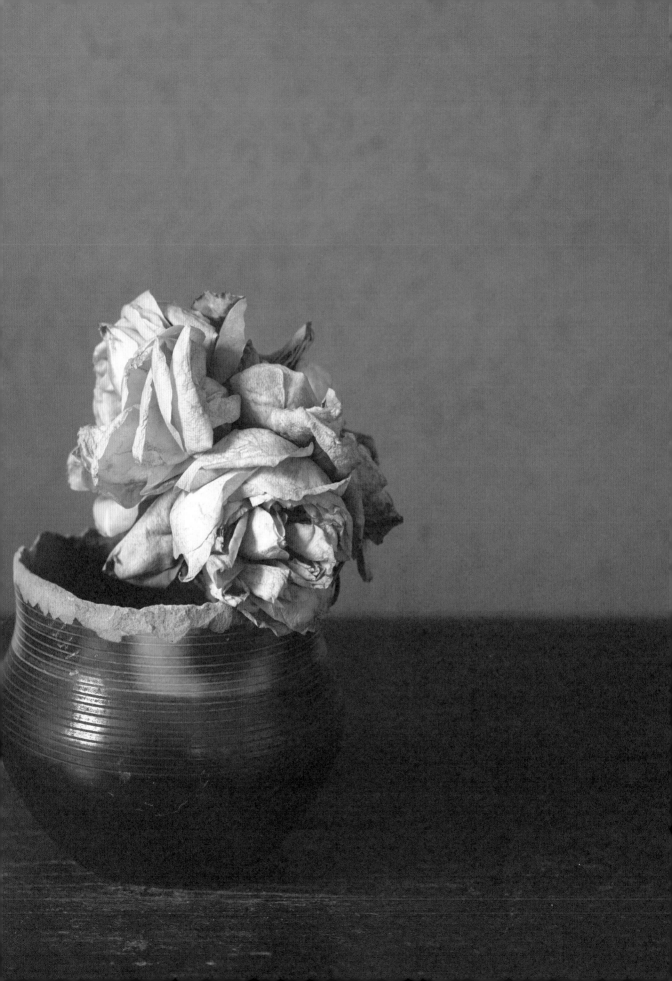

薔薇

———

花材／學名	薔薇／Rosa
花　器	作者不明／黑陶／茶洗 （譯注：洗杯、溫杯用的茶具）
花　期	秋

　　這個花藝作品的花材是枯萎的薔薇。這樣的薔薇自然不屬於美麗的狀態，但我想要表現的就是這薔薇正在枯萎的模樣。我以器口的周圍有缺口的花器，來搭配這花瓣已經變成褐色的薔薇。

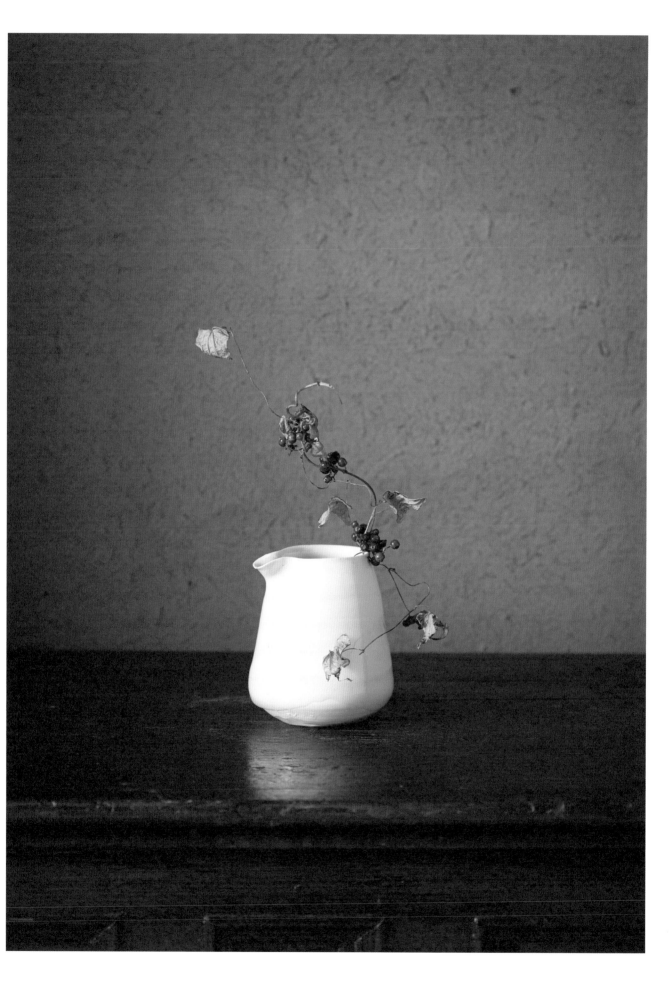

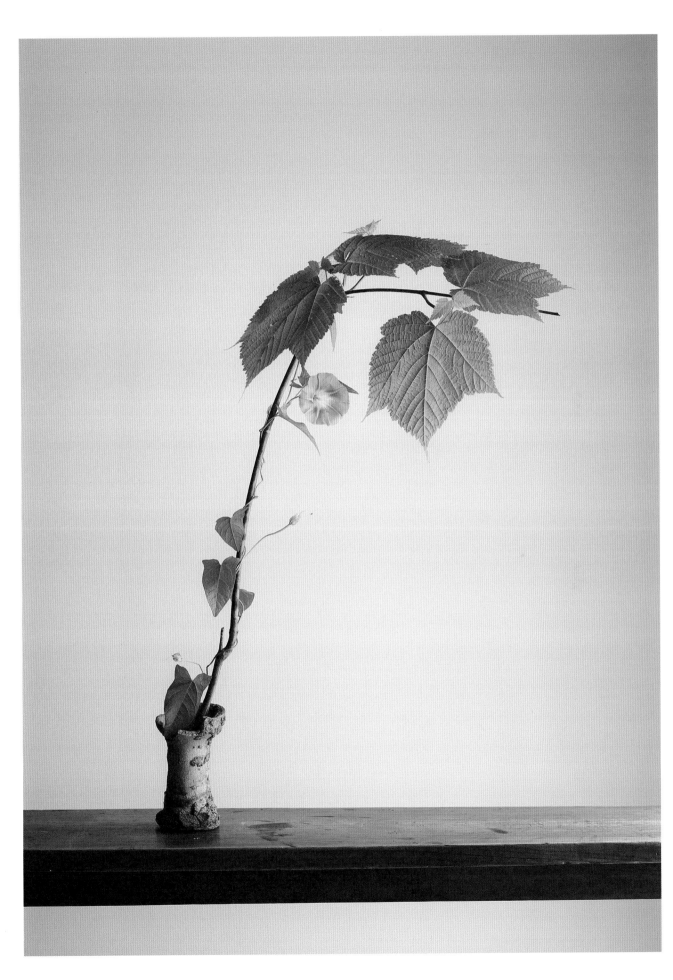

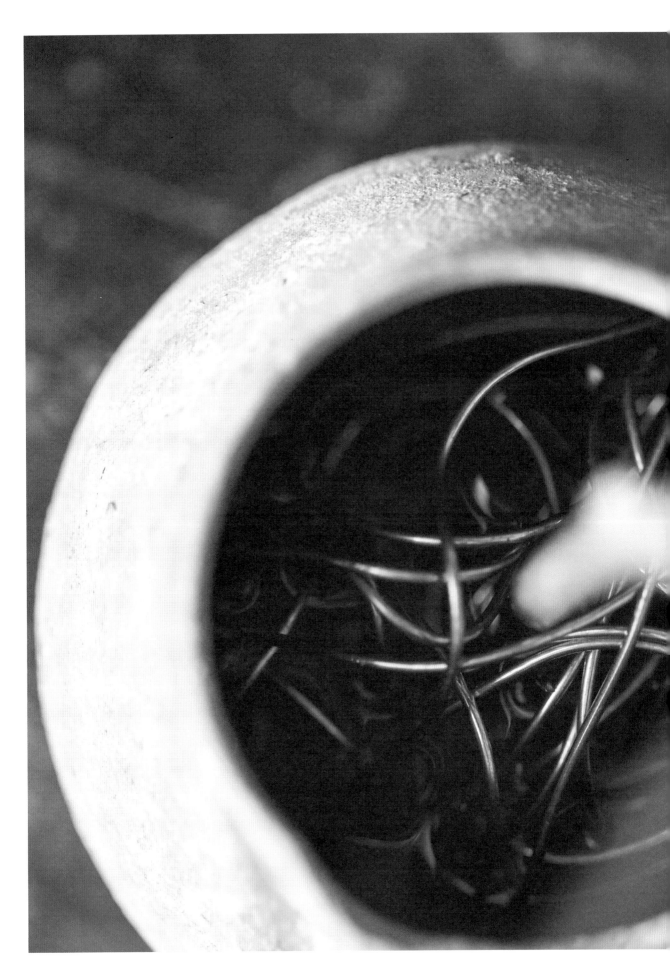

01 ／ 一文字固定法

這是本書花藝作品中最常使用的插花技巧。

在器皿的開口處插入一根短枝來固定插入花器中的花材，就是我所說的一文字固定法。

因為這一根枝的插入，寬口花器內的花材就不會橫著倒下，

可以漂亮地站立在花器之中了。

這個技巧對於固定花材在花器中的位置，有很大的幫助。

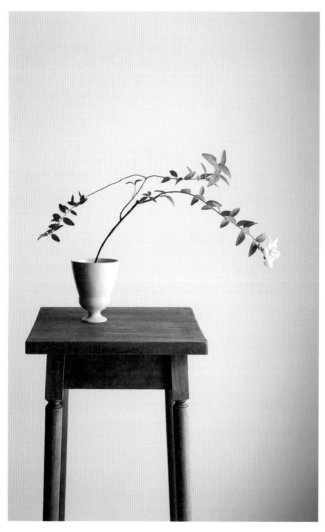
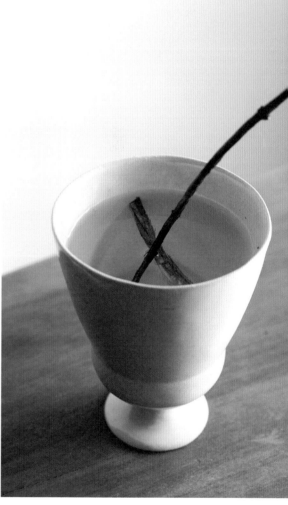

這是使用一文字固定法的作品。金絲桃從花器的開口向上伸展，並且畫出了漂亮的弧度，清楚地展現出枝的存在感。如果沒有用這個一文字的技巧，就看不清楚靠近器口的枝的形狀了。

使用茶碗那樣的寬口器皿當花器時，要讓花漂亮地挺立在花器中，並不是容易的事。但若在器皿開口的中心部位放置一根短枝或莖來固定花材，就可以讓花面朝上。

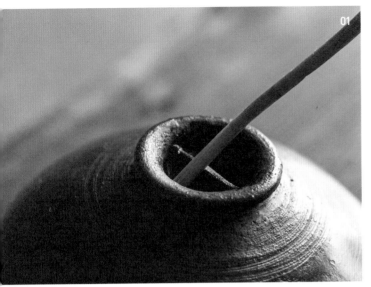

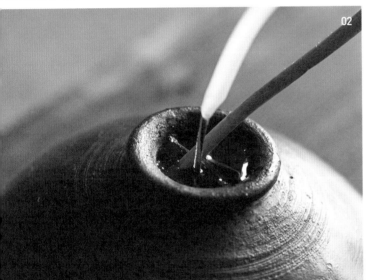

一文字的
插枝

01

在花器中注入七分滿的水,把剪下來的
樹枝從花器的器口往下平行放入。並不
是非樹枝不可,也可以使用比較硬的莖
來當作一文字技巧的工具。一文字技巧
所使用的樹枝長度非常重要,必須正好
可以卡在器口處。調整長度頗不容易,
不夠長的話,就無法卡在器口而會往下
掉落到器底,所以不妨多練習幾次一文
字的技巧,熟悉控制長度的訣竅。

把花材的莖插入一文字的樹枝所隔開的
空間,讓花莖靠在一文字樹枝上,這
樣就可以讓花器與植物之間有更大的空
間。

02

插好花後再把水注入花器中。不在一開
始就加入太多水的原因,就是避免在放
入一文字的樹枝時,造成水溢出來的情
況。

03

如照片所示,最好在器中加滿水,讓人
看不見一文字樹枝的存在。不管怎麼
說,一文字樹枝在花藝作品中擔任配角
的工具,所以最好使用與花器相同色系
的枝或莖,才不會顯得突兀。例如使
用白色的花器時,若能用漂白的黃瑞香
枝,就會更好看了。

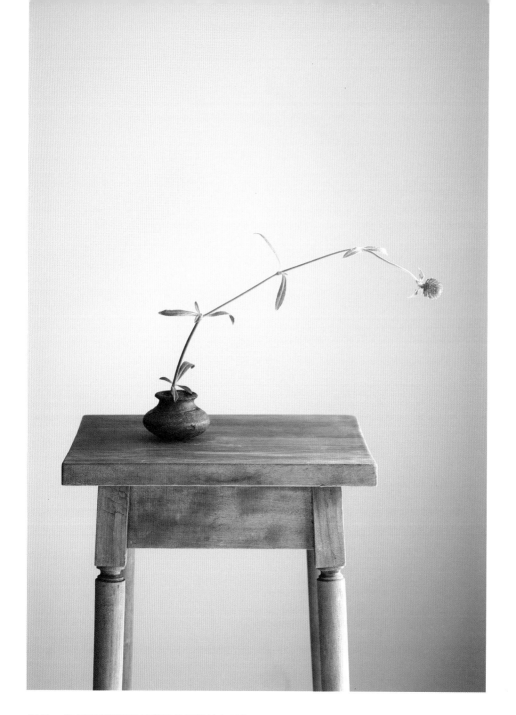

這是一枝在花圃開花時就稍微往旁傾斜向下生長的花。因為在器口擺放了一文字的樹枝，所以這枝花莖的莖腳能夠穩立於在花器之中，並凸顯出花莖的柔軟曲線。

花枝描繪著獨特的曲線，花也確實地迎向光的方向。為了表現出莖與花的躍動感，必須讓枝腳站穩。這裡所使用的一文字樹枝，是剝掉了外皮的樹枝，讓樹枝的顏色不會與花器有違和感。

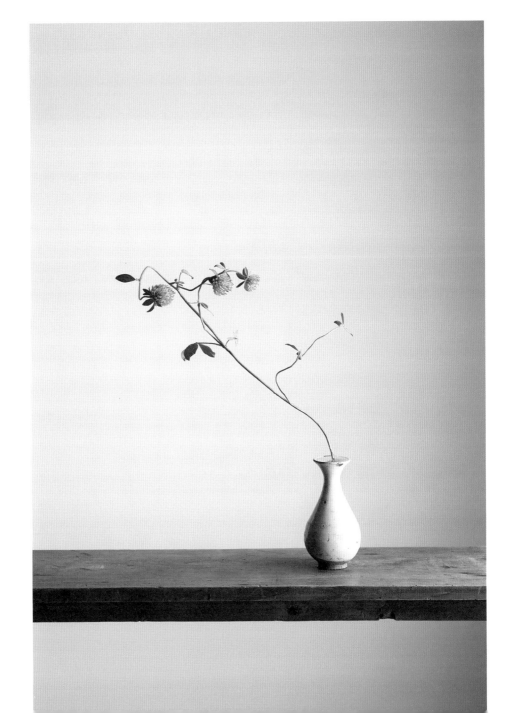

02 ／ 十文字固定法

如字面所示,一文字是用一根樹枝當花固定器;

十文字便是在器口處放置由樹枝組成的十字形固定器。

要使用比較多的花材或想讓觀賞者可以從各個方向來欣賞時,就會運用到十文字的固定技巧。

不過,本書並沒有展示使用十文字花固定器的作品。

和一文字固定法一樣,十文字固定法也有讓花在花器中挺立的效果。

和一文字固定法比起來,十文字固定法因為在器口的作業多,適合器口更大的花器來使用。

運用十文字
技巧的插枝

01

用兩根樹枝在器口組成十字形,可以把器口區分成四個空間。枝的選擇法與注水的方式和一文字一樣。

02

插入第一枝花。把莖插入想讓人看到花的反向空間。

03

插第二枝花。插第二枝花的重點,就是把第二枝花的莖插入放置第一枝花的對角空間。花的朝向與插入莖的空間方向相反。透過這個技巧,不僅可以固定一定數量的花的朝向,還可以在容器、花材與枝上,創造出和一文字技巧相同的空間,讓作品擁有更好的寬廣度。

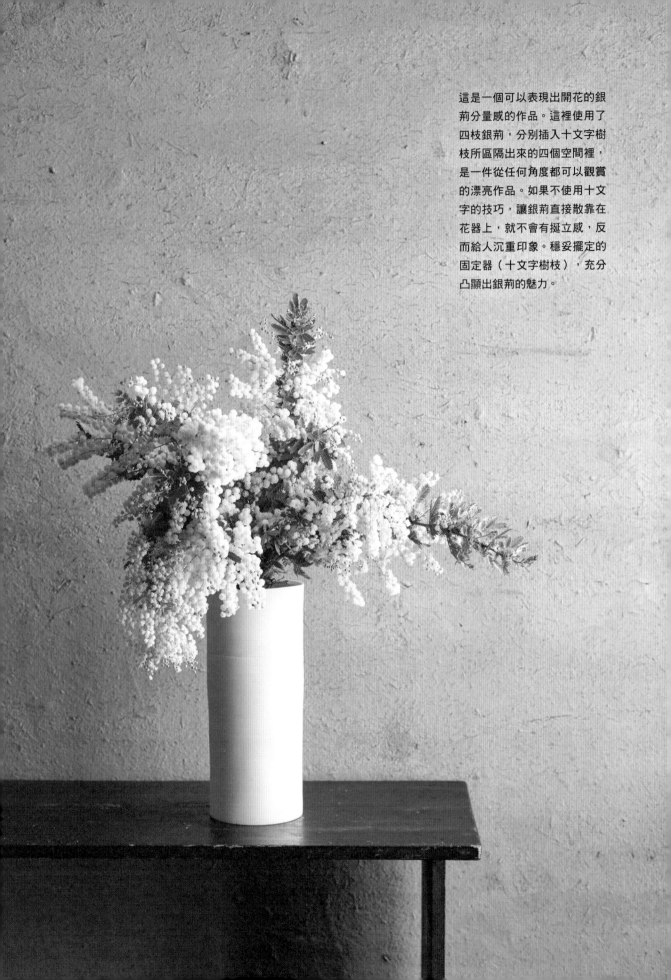

這是一個可以表現出開花的銀荊分量感的作品。這裡使用了四枝銀荊，分別插入十文字樹枝所區隔出來的四個空間裡，是一件從任何角度都可以觀賞的漂亮作品。如果不使用十文字的技巧，讓銀荊直接散靠在花器上，就不會有挺立感，反而給人沉重印象。穩妥擺定的固定器（十文字樹枝），充分凸顯出銀荊的魅力。

03 ／ 利用鐵絲的花固定器

將鐵絲揉成圓球狀，放入花器中做為花固定器。
花器中的圓鐵絲球像架子一樣，可以支撐花莖，讓花莖站穩。
鐵絲球做的花固定器適用於器口寬、器體深的花器，
對想要展現花材挺立或展現花藝作品的銳角時，是非常有幫助的器具。
這樣的花固定器適合花莖不會太粗或細枝的花材。

將鐵絲
揉成球狀

01

把長鐵絲揉成球狀，球狀的大小要
正好可以穩穩地藏於花器之中，太
小的話鐵絲球會滑動，所以要調整
到適當的大小。這裡使用的是銅線
做的鐵絲球，也可以用鋁線來做鐵
絲球。

02

先把鐵絲球放入花器中再插入花
材。此圖是花材直接插入鐵絲球中
心的手法展示，也可以斜插花材。

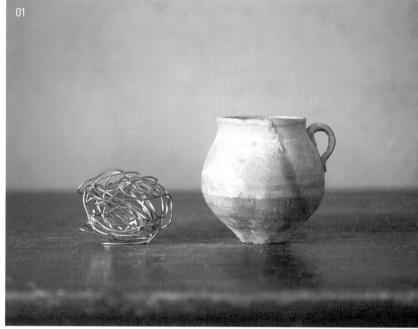

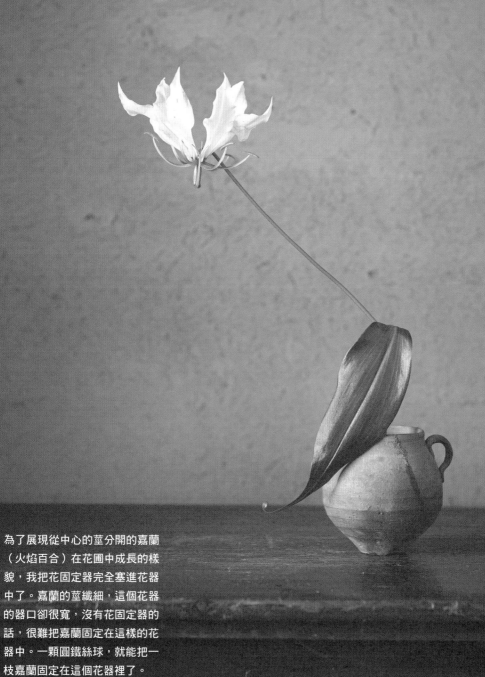

為了展現從中心的莖分開的嘉蘭
（火焰百合）在花圃中成長的樣
貌，我把花固定器完全塞進花器
中了。嘉蘭的莖纖細，這個花器
的器口卻很寬，沒有花固定器的
話，很難把嘉蘭固定在這樣的花
器中。一顆圓鐵絲球，就能把一
枝嘉蘭固定在這個花器裡了。

technique

04 / 增加花材高度的技巧

在創作花藝時，有時雖然有心中想表達的想法，
但所使用的花器與花材的高度卻無法取得平衡，
有時一個不小心，便把枝剪得過短了。
這個時候就要用到增加花材高度的技巧。

插入枝

想使用的花材長（高）度不夠時，可以截取合適長度的樹枝，切開後將花材的底部插入切口，增加花材的長（高）度。這是一直以來就有的「接枝」技巧。這個技巧不僅有增加高度的功能，還能配合一文字的技巧，固定花器中的花材。

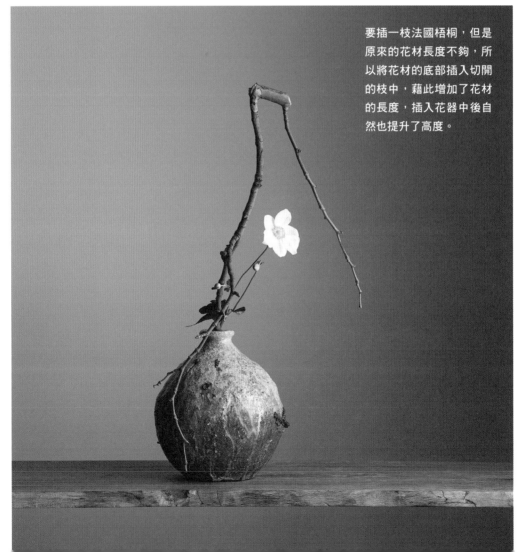

要插一枝法國梧桐，但是原來的花材長度不夠，所以將花材的底部插入切開的枝中，藉此增加了花材的長度，插入花器中後自然也提升了高度。

想插一朵從根部剪下來的胡瓜的花，但是長度達不到我想展現的姿態，所以使用竹籤來增加高度。

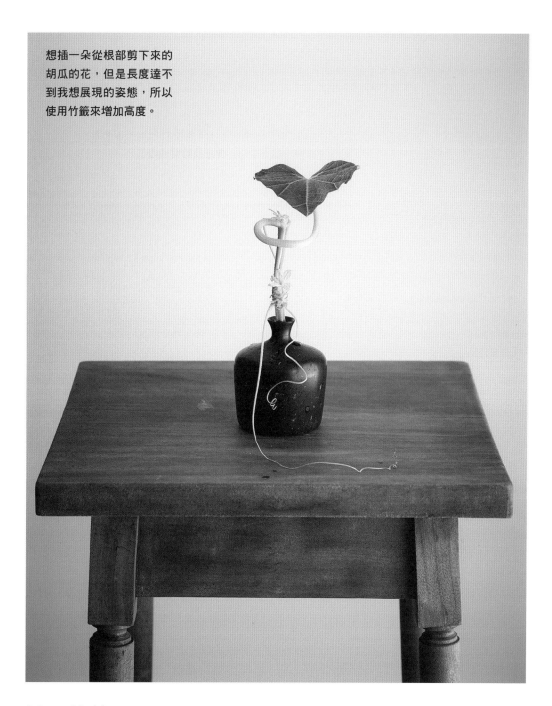

插入竹籤

比較柔軟的莖一旦插入枝中，莖可能被切開的枝壓碎，這時就可以使用竹籤來提高花材的高度。剪出比所需要的長度更長的竹籤，然後刺入莖中。調整竹籤的長度，就可以調整高度。

technique

05

利用石頭當花固定器

石頭也可以達成一文字固定技巧的功能。當使用的花器口徑狹窄，不容易放進一文字的樹枝時，利用大小適當的石頭，也可以發揮固定花材的效果。

把石頭放在希望花朝向的器口內側邊緣，插入花材，讓花材依靠著石頭。與一文字樹枝不同的是，石頭在這樣的花器中是藏不住的，和花一樣會被看到，所以必須慎選石頭的顏色、大小與質感。

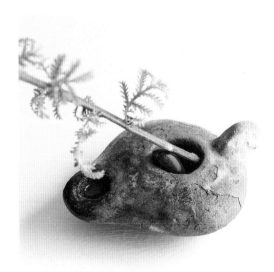

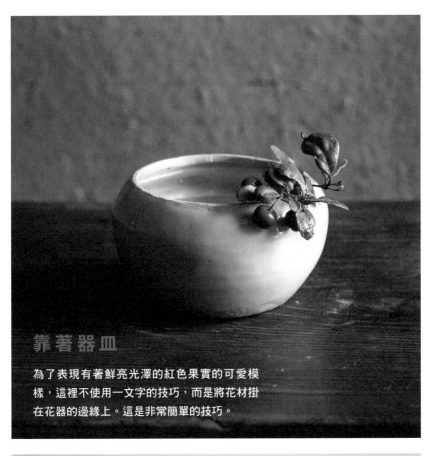

靠著器皿

為了表現有著鮮亮光澤的紅色果實的可愛模樣，這裡不使用一文字的技巧，而是將花材掛在花器的邊緣上。這是非常簡單的技巧。

/ 使用花器的訣竅

藉由花器的形狀與使用方法，可以擴大花藝的表現範圍。想表達的東西不一樣時，花器的使用方法也會變得不同。請看以下的例子。

利用器皿的裂縫

這是一個器口處有龜裂的器皿，但是不會漏水，所以把水注入容器後，我把花的莖插在裂口處，讓花從裂口處露出來。這個作品想表現的是植物從柏油路面冒出芽來的生命強度。

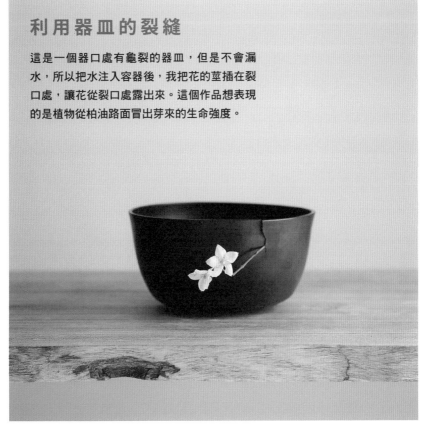

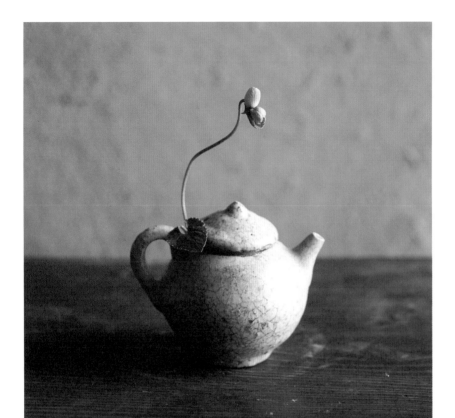

善用蓋子

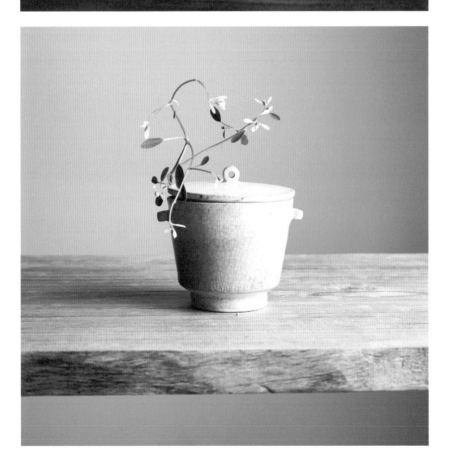

有些器皿雖然原本不是花器，但是有蓋子的器皿也可以成為很好的花器。這就是利用蓋子的花藝技巧。稍微挪動一下器口處的蓋子，插入花材，就可以穩穩地固定好花了。

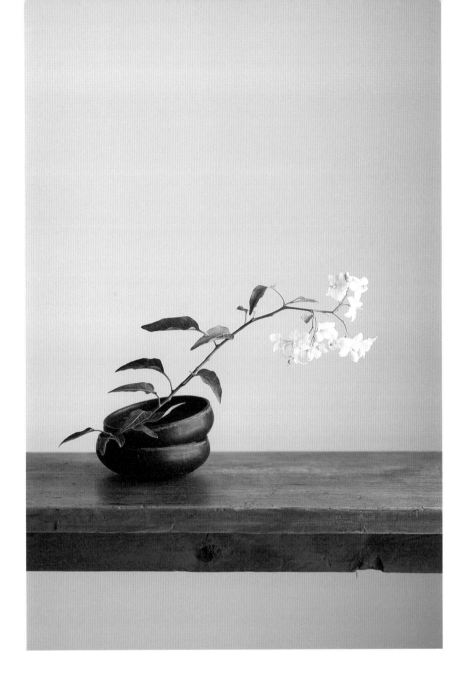

重疊兩個形狀相同的器皿，用兩個器
皿來固定花材。這種時候，器皿錯落
而重疊的不穩的模樣，也可說是作品
的一部分。但要注意的是別忘了在上
面的器皿內注入水，這也很重要。

09 ／ 重疊兩個花器（二）

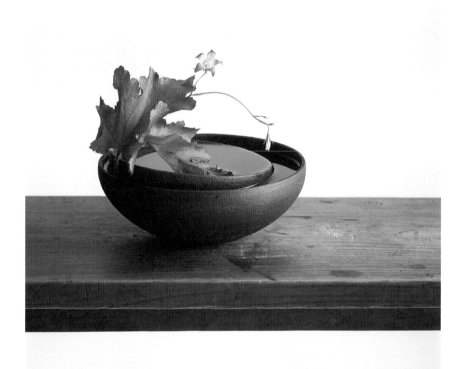

把兩個大小不一、同一位作家製作的器皿疊起來。和（一）一樣的，可以把葉子固定在兩個器皿中間。此外，也可以在上面的器皿中插花。

花器作家名録

青木亮

安土忠久

安齊賢太

生形由香

上泉秀人

沓澤佐知子

熊谷幸治

黒田泰蔵

鶴野啓司

西川　聰

能登朝奈

林みちよ (Hayashi Michiyo)

森岡希世子

關於 Jikonka TOKYO

Jikonka TOKYO 東京都世田谷區深澤7-15-6 TEL&FAX ：03-6809-7475
MAIL ：tokyo@jikonka.com
非營業日：周二、周三、周四，及其他長期的暫時休業日
一般營業時間：13:00至18:00
http://www.jikonka.com/

本書的花藝所使用的器皿，全由位於東京都世田谷區深澤的「Jikonka TOKYO」提供，
這些器皿也是「Jikonka TOKYO」所販賣的商品。而且有一部分的攝影，
是在「Jikonka TOKYO」店中的和室內進行的。
「Jikonka」在三重縣龜山市、東京都世田谷區都有開店。
「Jikonka」這個名字寫成漢字是「而今禾」，「而今」是「現在、此時」的意思，
「禾」是「穀物」的總稱，是生命不可或缺的糧食，是非常重要的東西。
這樣的名字蘊藏著「這個時代要如何生活」的想法。
「Jikonka TOKYO」是常設藝廊，其內銷售的物品以原創服飾、食品及陶藝品為主，
但也有一些工藝品和古董器物。
「Jikonka」的目標是成為一個能夠藉由食、衣、住，來學習生活的場所。
此外，「Jikonka TOKYO」也定期舉辦上野雄次花藝教室。

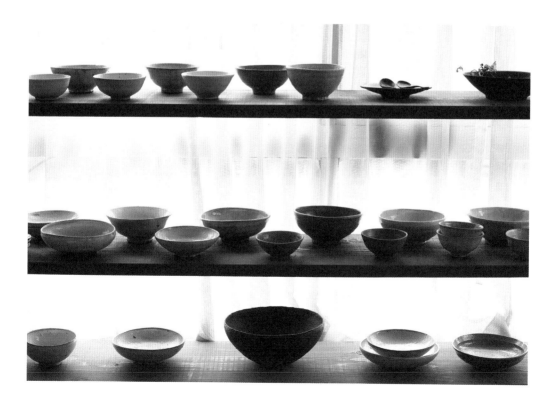

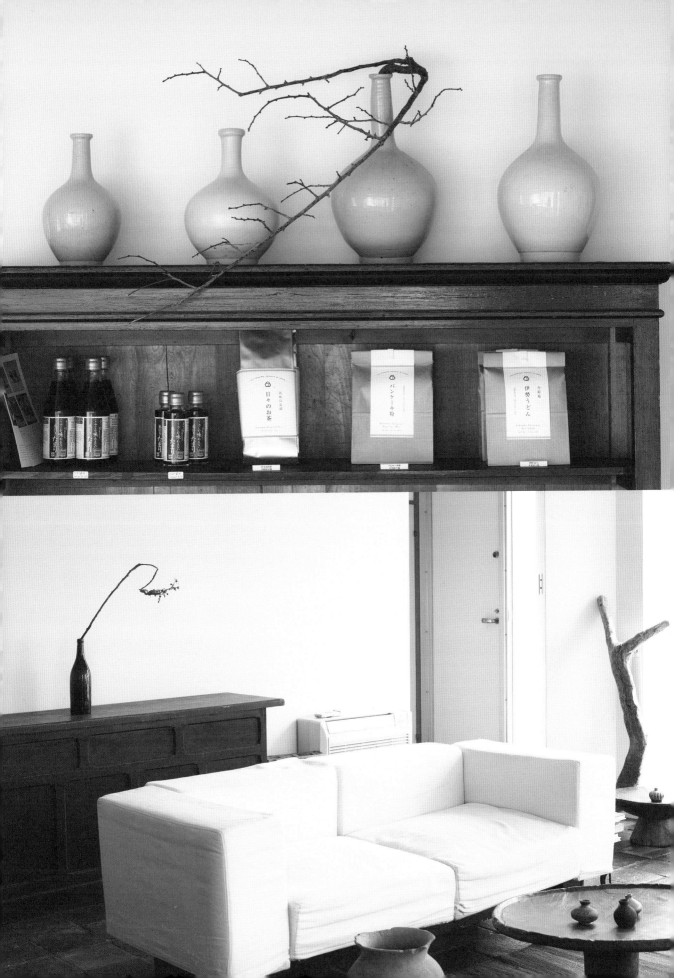

後記

自然地隨口哼唱歌曲時，內心是輕鬆而沒有什麼負擔，
並且是愉快的。
沒有人會為了哼唱而特別去學習唱歌的基礎。
哼唱的開始，首先來自於心裡有了「我想要唱歌」的心情。
我覺得這是有價值的事。
這不就像是不知不覺隨地起舞嗎？

這本書是為心裡有「花很漂亮，我想要插花」的想法的人而寫的。
希望這本書能對許多平常人的花藝創作有所幫助。

創作花藝是一個遊戲。
開心地享受這樣的遊戲是很重要的。
在常用的馬克杯插上一朵花，或許就能改變生活中的風景。
對於有機會將我所知的「如何插出美麗的花藝」的知識，
透過照片與文字傳達出去之事，我覺得非常感恩。

衷心感謝在製作本書時，十分認真編輯我拙劣敘述的櫻井純子小
姐。還有十分注重自然光，拍攝出漂亮照片的野村正治先生。此
外，在提供花器的器皿上與拍攝上給予莫大協助的Jikonka的西川
弘修先生、設計書籍的高梨仁史先生、誠文堂新光社的諸位相關人
員，都在本書的進行過程中給了我許多方面的幫助，非常感謝你
們，謹此致謝。

上野雄次

國家圖書館出版品預行編目 (CIP) 資料

一花入魂：回到初心，和大師練習日常插花 /
上野雄次著；郭清華譯. -- 初版. -- 臺北市：
遠流, 2020.10
面； 公分
譯自：花いけの勘どころ
ISBN 978-957-32-8873-2（平裝）

1. 花藝

971 109013589

HANAIKE NO KANDOKORO: UTSUWA
TO IRO TO HIKARI DE TSUKURU,
KISETSU NO IKEBANA by Yuji Ueno
Copyright © 2019 Yuji Ueno
All rights reserved.
Original Japanese edition published by
Seibundo Shinkosha Publishing Co., Ltd.
This Traditional Chinese language edition
is published by arrangement with Seibundo
Shinkosha Publishing Co., Ltd., Tokyo in
care of Tuttle-Mori Agency, Inc., Tokyo
through Future View Technology Ltd.,
Taipei.
Traditional Chinese translation copyright ©
2020 by Yuan-liou Publishing Co.,Ltd.

一花入魂
回到初心，和大師練習日常插花

作者	上野雄次
譯者	郭清華
總編輯	盧春旭
執行編輯	黃婉華
行銷企劃	鍾湘晴
美術設計	王瓊瑤

發 行 人	王榮文
出版發行	遠流出版事業股份有限公司
地址	臺北市中山北路一段 11 號 13 樓
客服電話	02-2571-0297
傳真	02-2571-0197
郵撥	0189456-1
著作權顧問	蕭雄淋律師

ISBN 978-957-32-8873-2
2020 年 10 月 1 日初版一刷
2022 年 8 月 2 日初版四刷
定價／新台幣 620 元（如有缺頁或破損，請寄回更換）
有著作權·侵害必究 Printed in Taiwan

遠流博識網 http://www.ylib.com
Email: ylib@ylib.com

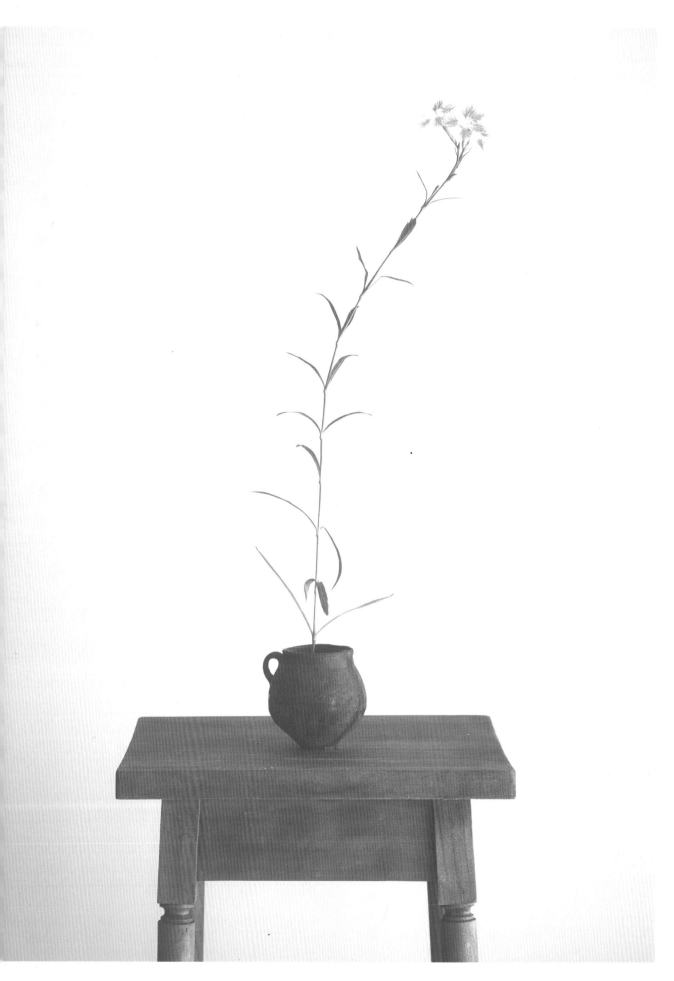